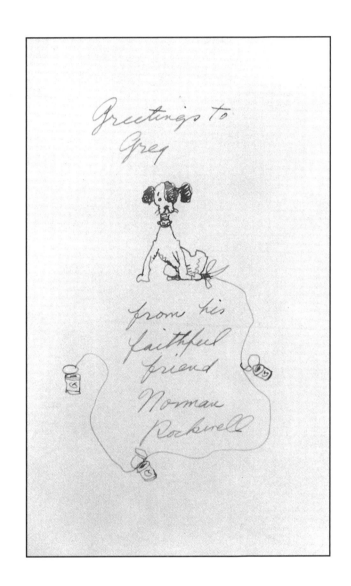

我向往的生活

诺曼·洛克威尔插画精选集

诞辰 130 周年纪念版

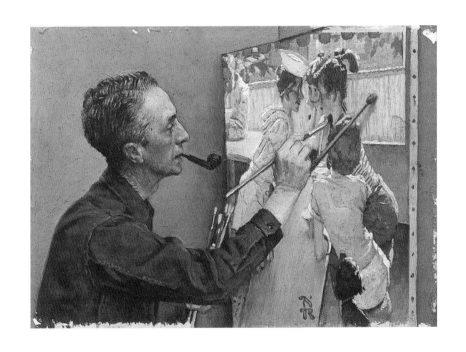

〔美〕**汤姆·洛克威尔**（Tom Rockwell） 编著

顾文 译

上海人民美术出版社

图书在版编目（CIP）数据

我向往的生活：诺曼·洛克威尔插画精选集：诞辰130周年纪念版 /（美）汤姆·洛克威尔编著；顾文译 . -- 上海：上海人民美术出版社，2024.1（2024.4重印）

（西方经典美术技法译丛）

书名原文：The Best of Norman Rockwell: A Celebration of America's Favorite Illustrator

ISBN 978-7-5586-2796-5

Ⅰ . ①我… Ⅱ . ①汤… ②顾… Ⅲ . ①插图（绘画）—作品集—美国—现代 Ⅳ . ① J238.5

中国国家版本馆 CIP 数据核字（2023）第 187624 号

合同登记号：图字：09-2023-0695 号

西方经典美术技法译丛

我向往的生活

诺曼·洛克威尔插画精选集（诞辰130周年纪念版）

编　　著：〔美〕汤姆·洛克威尔
译　　者：顾　文
责任编辑：丁　雯
流程编辑：李佳娟
封面设计：王娟设计工作室
版式设计：胡思颖
技术编辑：史　湧
出版发行：上海人民美术出版社
　　　　　（上海闵行区号景路 159 弄 A 座 7F　邮编：201101）
印　　刷：上海丽佳制版印刷有限公司
开　　本：635×965　1/16　印张 10.5
版　　次：2024 年 1 月第 1 版
印　　次：2024 年 4 月第 2 次
书　　号：ISBN 978-7-5586-2796-5
定　　价：158.00 元

前环衬：诺曼·洛克威尔藏书票

诺曼·洛克威尔藏书票，约 1925 年。钢笔墨水画。私人收藏的第一版。

后环衬：《忠实的朋友》

签名速写，1950 年前。钢笔墨水画。私人收藏。

扉页插图：《诺曼·洛克威尔为冷饮柜售货员作肖像画》诺曼·洛克威尔绘制，1953 年。私人收藏。

环衬、练习作品和插图的图像 1—11、13—31、33—66、68—77、82—83、85、87—100 由马萨诸塞州斯托克布里奇的诺曼·洛克威尔博物馆提供。

插图 12 和 32 由俄亥俄州克利夫兰市内拉产业园内的通用电气照明公司提供。

插图 78—81 由贺曼贺卡公司收藏，经其授权转载。

插图 84 由亨利·福特博物馆和格林菲尔德村收藏，经其授权转载。

目　录

前　言

我的父亲在 84 年的人生中几乎从未停止过绘画创作的脚步。孩童时期，他会在硬纸板上画出战舰的模样，让他的哥哥剪下来与朋友模仿海上大战；傍晚时分，在他的父亲为全家朗读狄更斯的小说时，他会画一画小说中的人物；学校里，老师会让他在黑板上描绘节日的场景。晚年身体日渐虚弱、卧床不起的时候，他偶尔也会尝试创作，尽管那些作品看起来不过是一些规整的涂鸦（我认为他没有意识到这一点，但有时他会说说自己想画些什么，比如一只狗）。当然，在人生的黄金阶段，他创作了 4000 多幅素描和油画，其中包括 520 多幅杂志封面。从1912 年发表的第一幅插画到 1976 年最后一幅约稿作品，他的职业生涯相当成功。

1916 年，在他 22 岁的时候，他为当时发行量巨大的《星期六晚邮报》（*Saturday Evening Post*）创作了自己的第一幅封面作品。到了 1923 年，他成为美国两位最受欢迎的封面画家之一。二战期间，他创作的《四大自由》（*Four Freedoms*）帮助筹集了 1.32 亿美元的战争债券。1960 年，《星期六晚邮报》连载了他的自传《我作为插画家的冒险》（*My Adventures as an Illustrator*）。1977 年，他被福特总统授予总统自由勋章。

如此辉煌的职业生涯无疑得益于诸多因素。我父亲在创作生涯之初，恰逢新的印刷技术问世，杂志的发行量剧增，从而为插画打开了市场，而摄影还未开始主导这个市场。他希望自己的作品被广泛接受、认可，而不是仅限于少数人欣赏。他希望，也需要以一种观众欣赏且理解的方式去呈现他们喜欢的东西。他曾表示要"按照自己喜欢的方式描绘生活"。著名的心理分析学家埃里克·H. 埃里克森（Erik H. Erikson）曾这样评价："或许这就是为什么诺曼·洛克威尔（Norman Rockwell）始终致力于将如此多的幸福注入自己的创作，让自己和他人共享。或许可以说，他创造了自己的幸福。"

但是他的眼界和技巧并不仅仅局限在他所处的时代，尽管时代变迁，观众对作品的欣赏从未改变。这一点或许可供另一位 1923 年最受欢迎的《星期六晚邮报》封面画家 J.C. 莱恩德克（J.C.Leyendecker）参考。后者创作出 20 世纪 20 年代典型的完美男士"箭领人"(Arrow Collar Man)，但是他的技巧和眼界限制了自己的作品。我的父亲总是担心自己落后于时代，担心年轻的插画家会将他的作品打上"过时"的标签，于是他一直努力改进创作，学习新技巧，

尝试新方法，关注不断变化的风尚和习惯。他创作了大量杂志封面——20 世纪 20 年代平均每年 16 幅，此外还有大量插画和广告作品，因此越来越难找到新创意。于是他便创作了所谓的"话题封面"：第一次世界大战、1920 年的第一台收音机、1927 年林德伯格的传奇飞行、1929 年股市崩盘、第二次世界大战、1949 年商业电视问世、20 世纪 60 年代的民权运动和太空计划。他的作品展示了 1916 年和四五十年之后的 1960—1970 年，人们在面貌、行为和衣着方式方面的截然不同。他的兴趣在人，他总是聘用模特，这样就能一直与人一起工作。如果他找不到适合一幅画的孩子，他就会打电话给当地的学校，在所有三年级的学生中寻找自己中意的模特。

他很努力，他将一生都倾注在创作中。1959 年他这样写道："我的一切都是为了工作。很多画家都是这样做的：只有在工作中才能找到自己。我认为我没有什么别的东西了，我必须一直工作，不然就会变回那个窄肩、走路内八字的傻子。年轻的时候，我时刻在工作，因为内心时常恐慌。如果没有驱动力，我就会失去一切。后来，我晚上不再工作了，但是那种内心的驱动力还在。人们劝我休假或者干脆退休，但我就是不能停止工作，这就是问题的关键。"

他也是真心热爱工作："我不是去画，而是去感受。我不是去画，而是去呵护。"

他没有什么特别的爱好，傍晚时分会做一些体育运动——打打羽毛球或网球、散步、骑行。在 20 世纪 20 年代，他每天工作 10—12 小时；周末的时候，他会开车将自己的妻子送到 Bonnie Briar 乡村俱乐部，然后再返回自己的工作室。我小的时候，我们会在圣诞节一早拆开礼物，然后他就会回到自己的工作室工作一整天。我只记得有过一次家庭旅行——去了科德角。当我们搬到普林斯顿的时候，我妈妈去租房子，而我父亲的第一件事是去找一间合适的工作室。

他身体一直很好，但也会被一些像背部疼痛的小病折磨。我还能记得他一瘸一拐地去工作室，一只手放在背上，呻吟着，或者如他所说，发着牢骚。尽管如此，他从未缺勤一天。他总是能克服个人生活中的危机和困难。举个例子，1929 年秋天，他结束了自己的第一段婚姻，尽管这段婚姻持续了 14 年之久，但他与前妻相处得并不愉快，也未生育儿女。1930 年春天，他与我的母亲结了婚，他比我母亲大了 14 岁。几乎与此同时，他的哥哥破产。1931 年，我的

祖父去世，于是他不得不担起照顾祖母的责任。他与祖母关系疏远，相处也不算融洽。同年，他的第一个孩子，也就是我的大哥出生了。他在自己的工作上也开始遇到麻烦，他这样写道："我的生活没有什么起色。我能做的就是画画，但现在这也做不好了。"但最后，一如既往，他还是通过"工作"拯救了自己："我不再试着去弄清楚为什么我会困惑和不满。我不知道哪里出了问题，我在想……我只要接着画画就够了，因为这才是我擅长的领域。"

总而言之，他是个幸运的男人：他做着自己想做的事情，也凭此过着富足的生活。

——汤姆·洛克威尔（Tom Rockwell）

诺曼·洛克威尔之子

练习作品

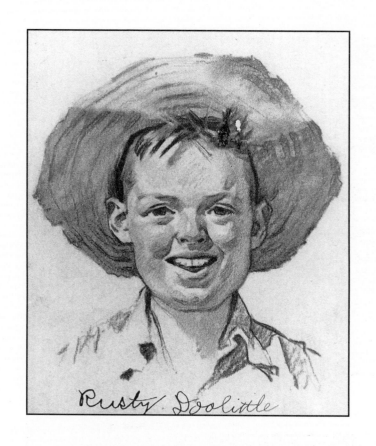

Rusty Doolittle

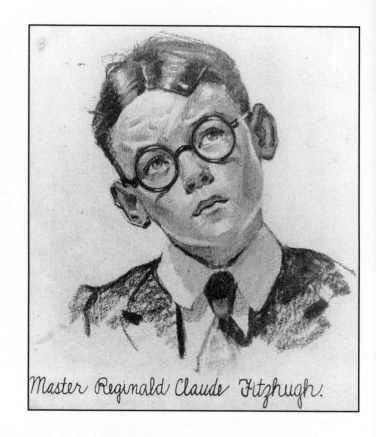

Master Reginald Claude Fitzhugh.

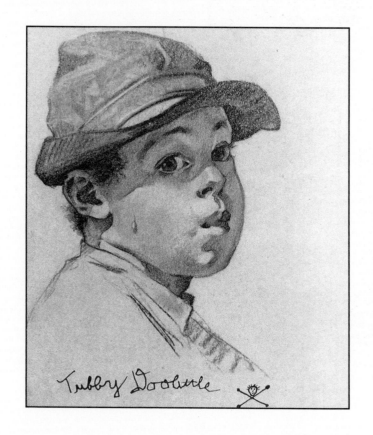

Tubby Doolittle

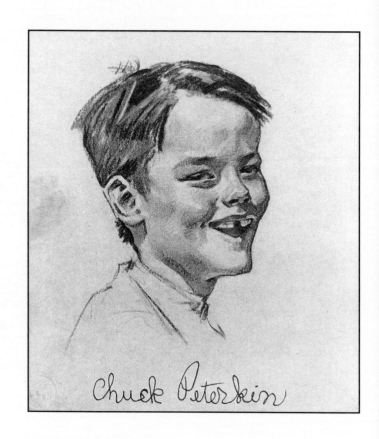

Chuck Peterkin

前页及本页图：性格研究，《乡绅》(Country Gentleman) 杂志，
1917 年 8 月 25 日。炭笔画。

练习作品

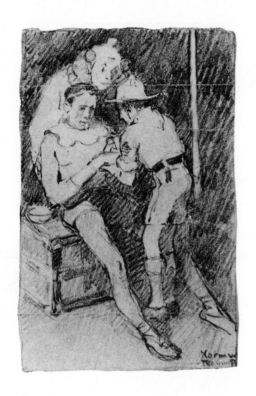

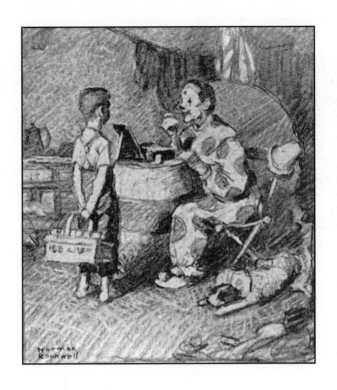

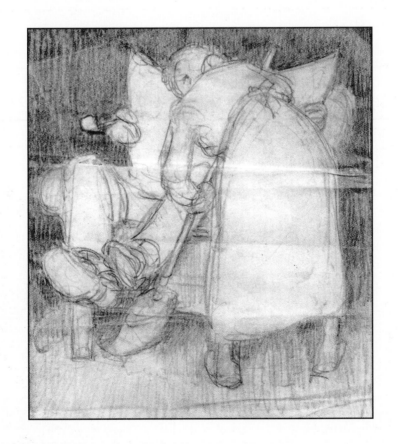

左上: 未被童子军协会(BSA)采用的构思草图, 约 1925 年。铅笔画。

右上: 构思草图, 约 1925 年。Wolff 铅笔画。

下图: 构思草图, 约 1925 年。铅笔画。

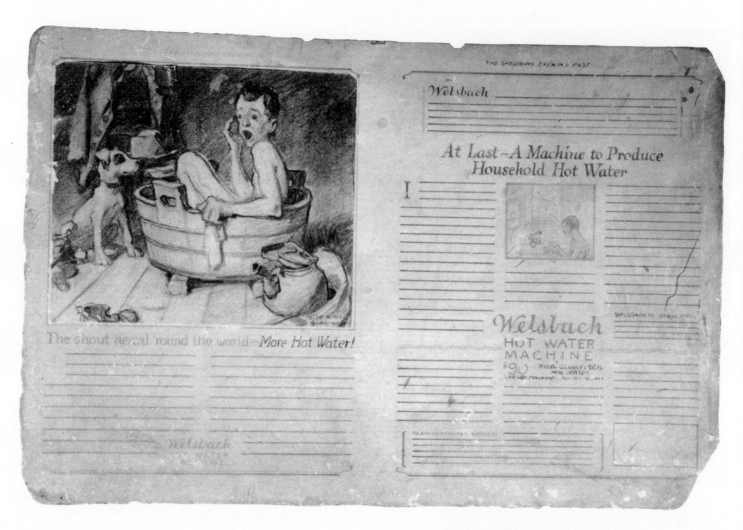

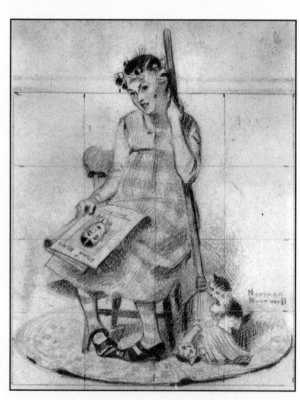

上图: 为 Welbach 热水机广告创作的构思初稿, 约 1929 年。铅笔和水彩画。

下图: 为《星期六晚邮报》绘制的封面插画的构思草图, 1922 年 11 月 4 日。铅笔画。

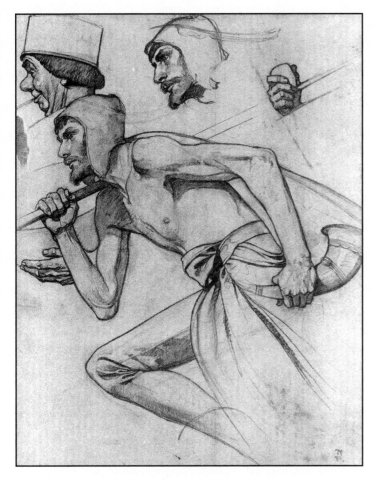

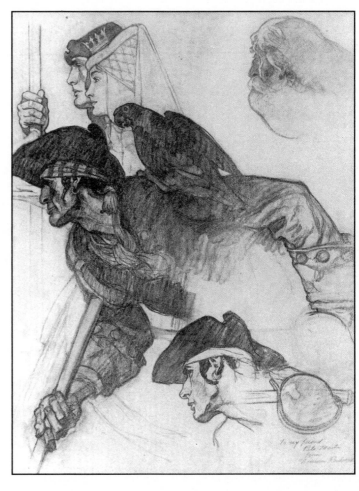

"魅力之地"习作,《星期六晚邮报》, 1934 年 12 月 22 日。铅笔画。

肖像画

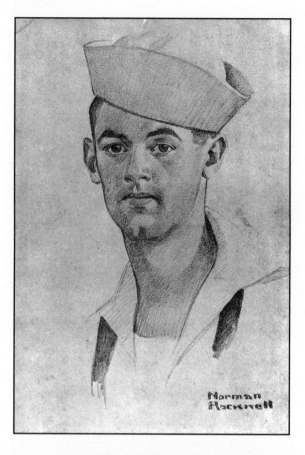

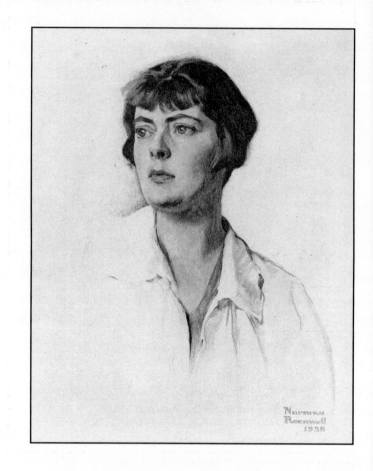

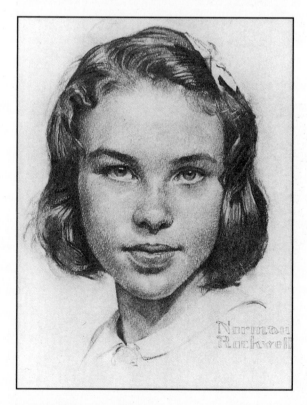

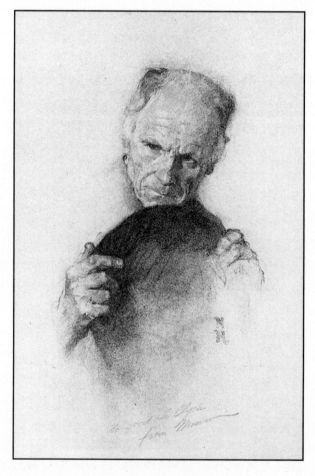

左上：约翰·W. 利普斯科姆，1918 年。炭笔画。

右上：鲁斯·派因·弗尼斯，1928 年。油画。

左下：莎莉·安·希尔，1941 年。炭笔画。

右下：克莱德·福赛思，约 1942 年。炭笔画。

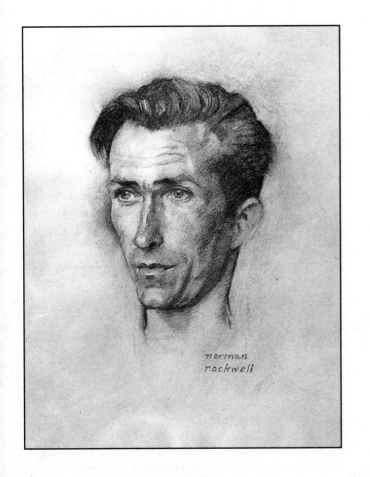

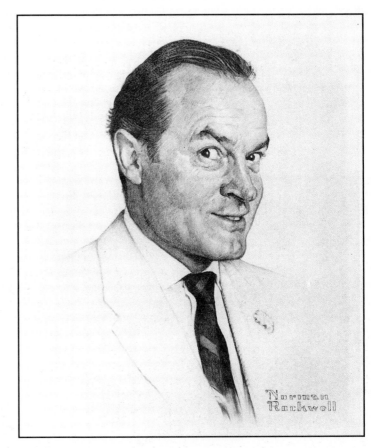

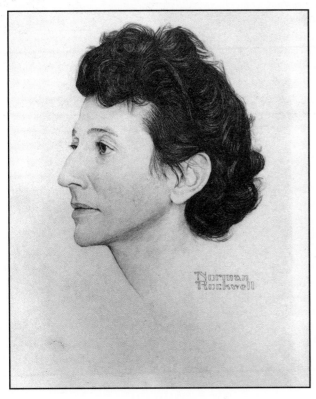

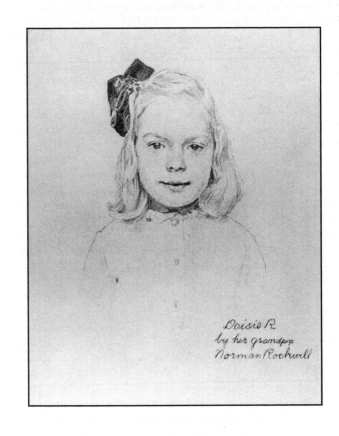

左上：查尔斯·罗兰，约1950年。炭笔画。

右上：鲍勃·霍普，为《星期六晚邮报》绘制的封面插画习作，1954年2月13日。铅笔画。

左下：玛格丽特·布伦曼－吉布森博士，1962年。炭笔画。

右下：安妮·黛西·洛克威尔，约1973年。炭笔画。

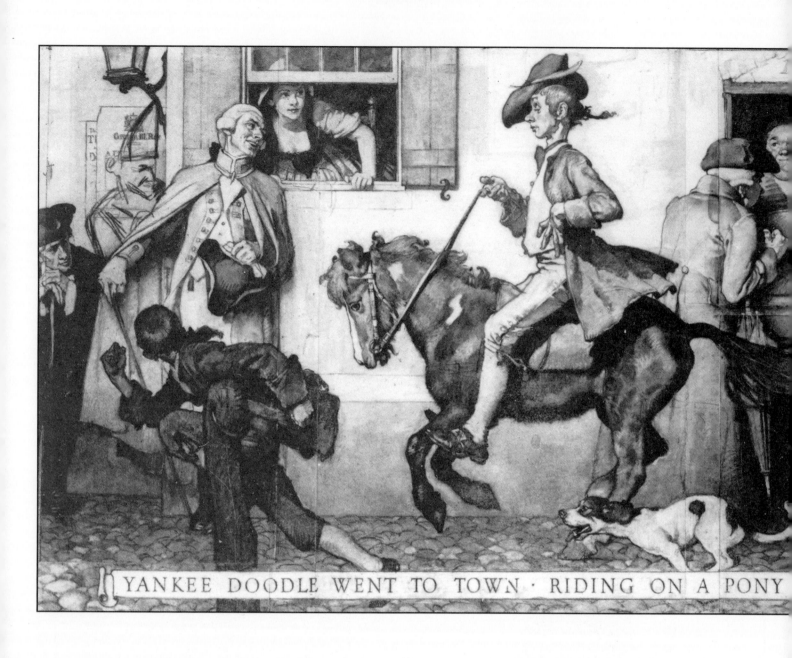

YANKEE DOODLE WENT TO TOWN · RIDING ON A PONY

新泽西普林斯顿拿骚旅馆壁画研究, 1936 年。炭笔和铅笔画。

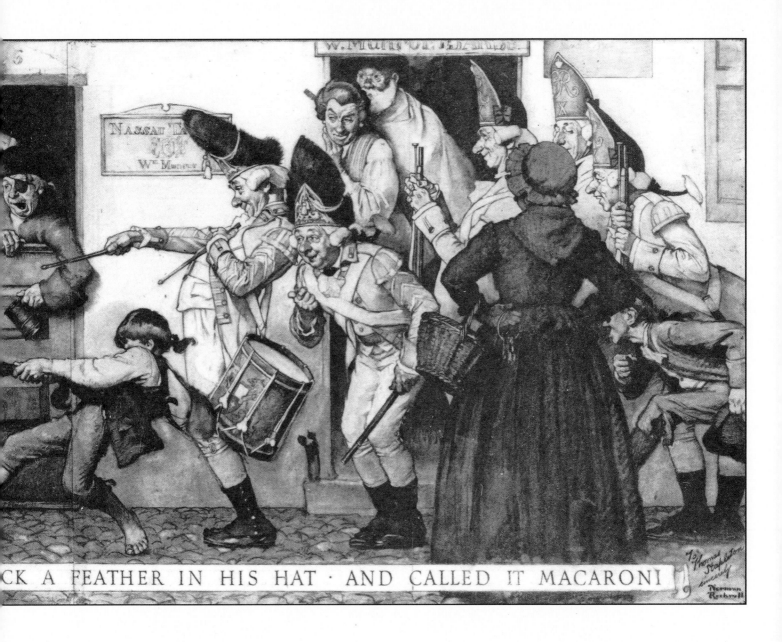

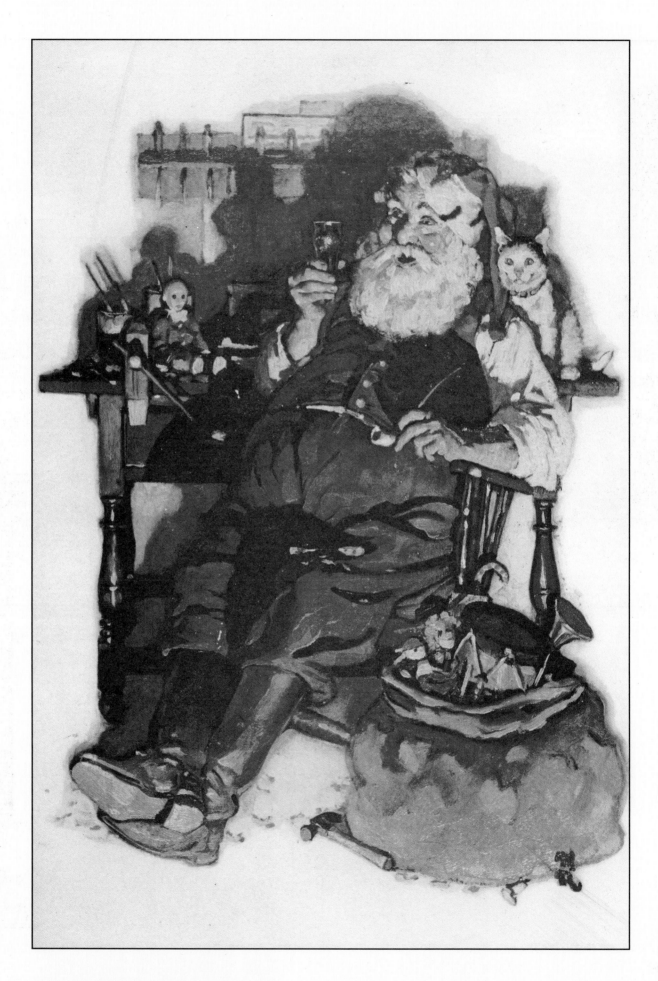

可口可乐未采用的构思草稿，约 1935 年。油画。

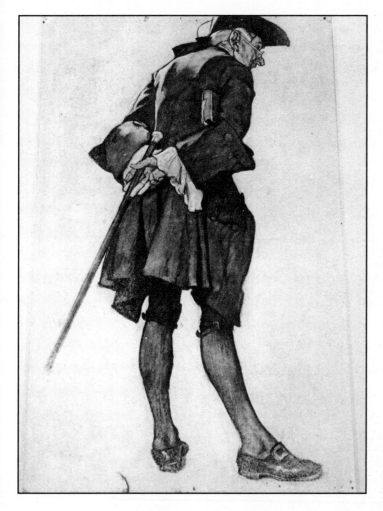

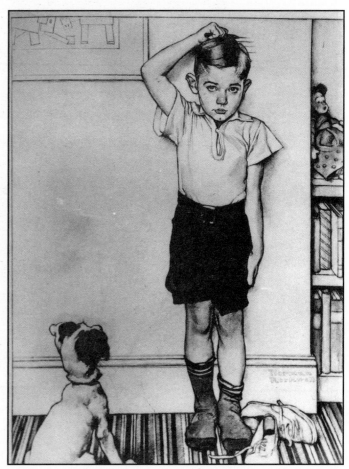

上图: 为《星期六晚邮报》绘制的插画习作, 1936 年 2 月 22 日。
炭笔画。

下图: 辉瑞普强公司药物广告, 习作, 1939 年。炭笔画。

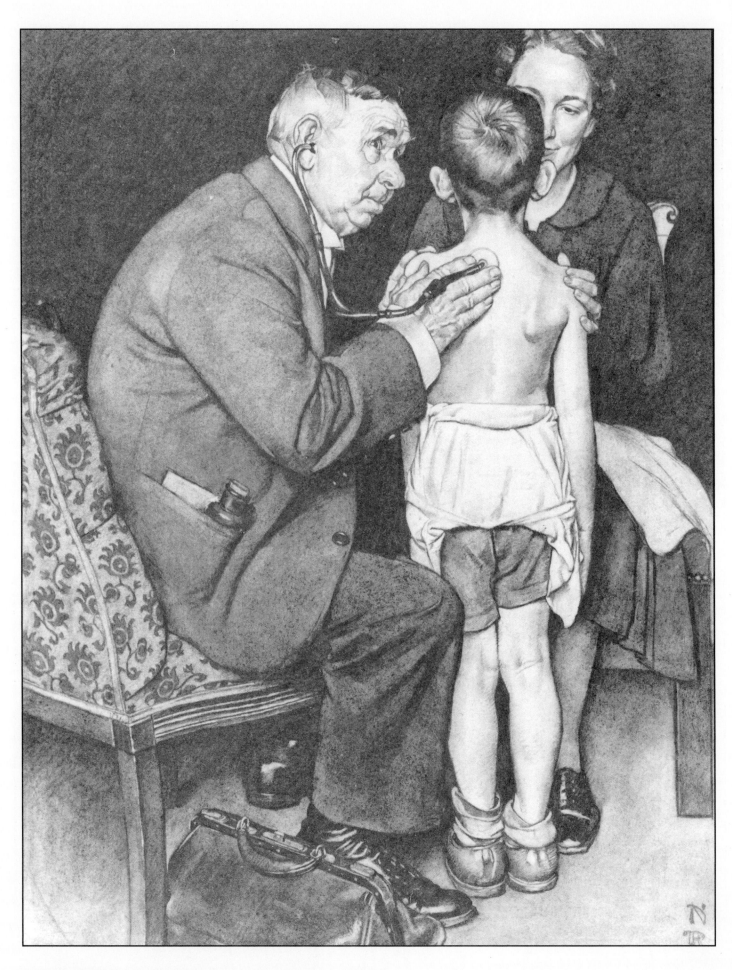

为《星期六晚邮报》绘制的插画习作，1938 年 12 月 24 日。炭笔画。

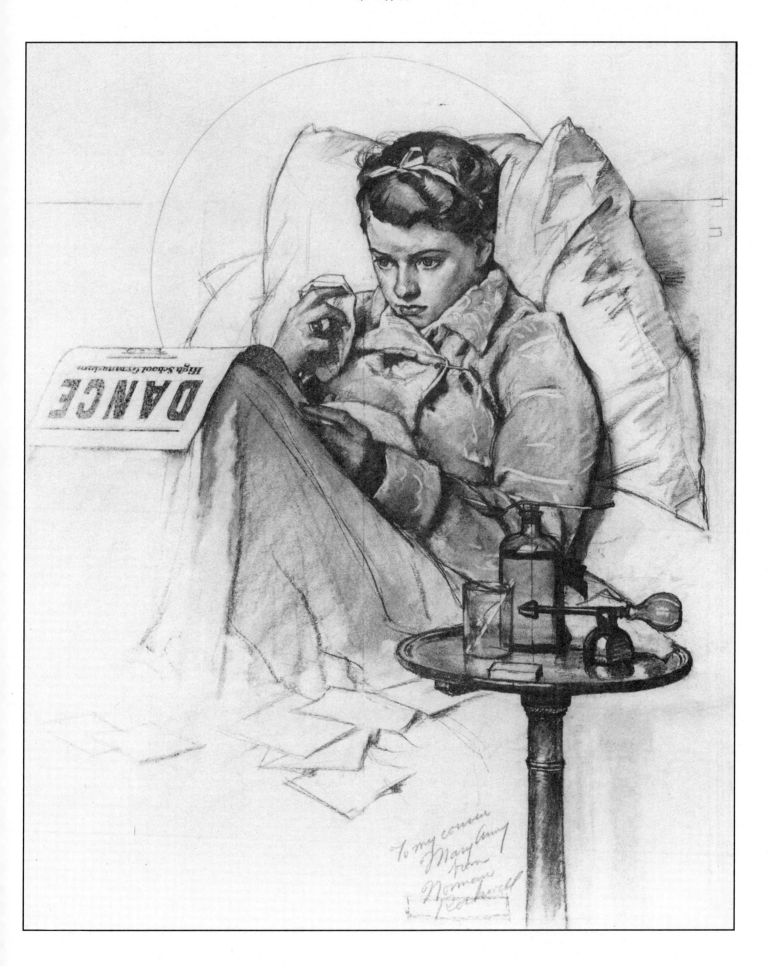

为《星期六晚邮报》绘制的封面插画习作，1937 年 1 月 23 日。炭笔画。

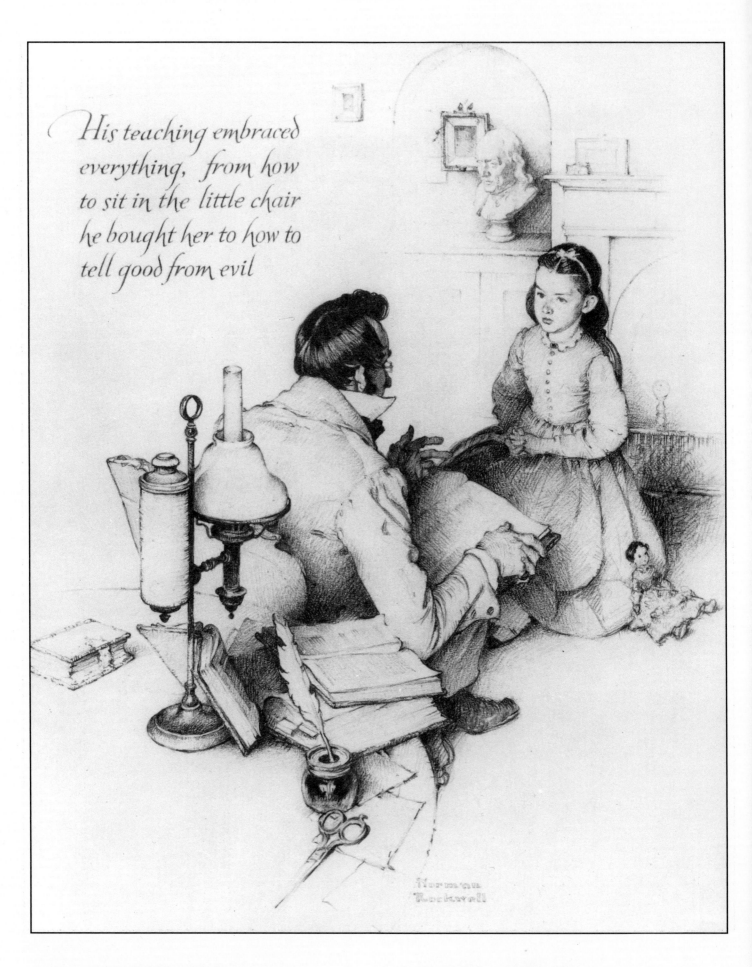

His teaching embraced everything, from how to sit in the little chair he bought her to how to tell good from evil

上图及右页图：选自凯瑟琳·安东尼（Katherine Anthony）为"最受欢迎的美国作家"［路易莎·梅·奥尔科特（Louisa May Alcott）］所作传记的系列插画，《妇女家庭良友》（*Woman's Home Companion*）杂志，1937 年 12 月。Wolff 铅笔画。

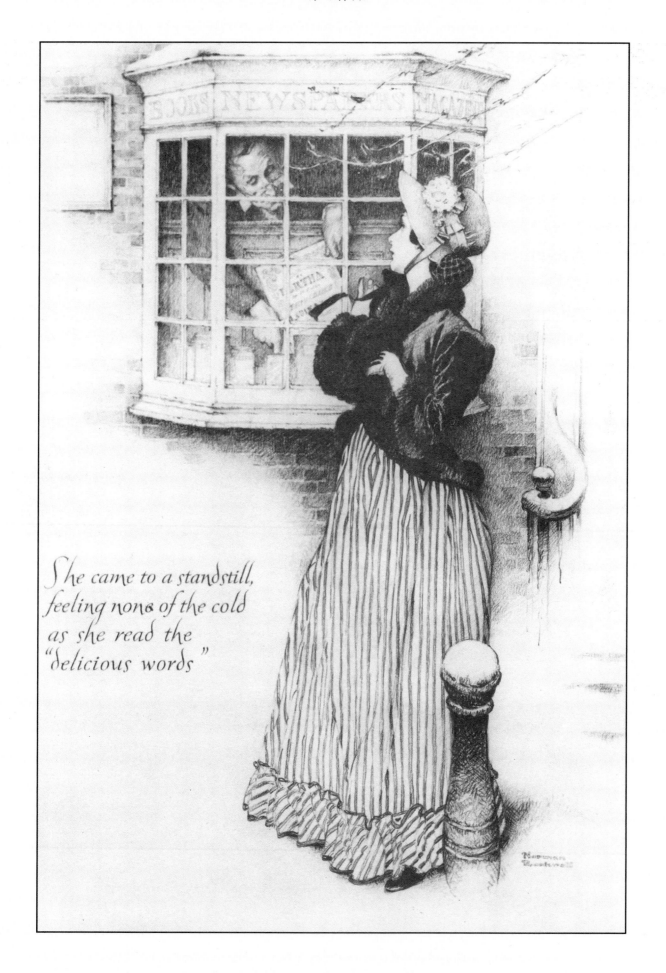

She came to a standstill, feeling none of the cold as she read the "delicious words"

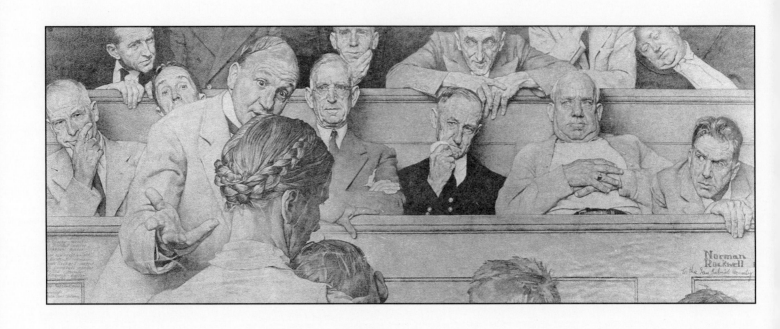

为《星期六晚邮报》绘制的插画习作，1942 年 6 月 6 日。铅笔画。

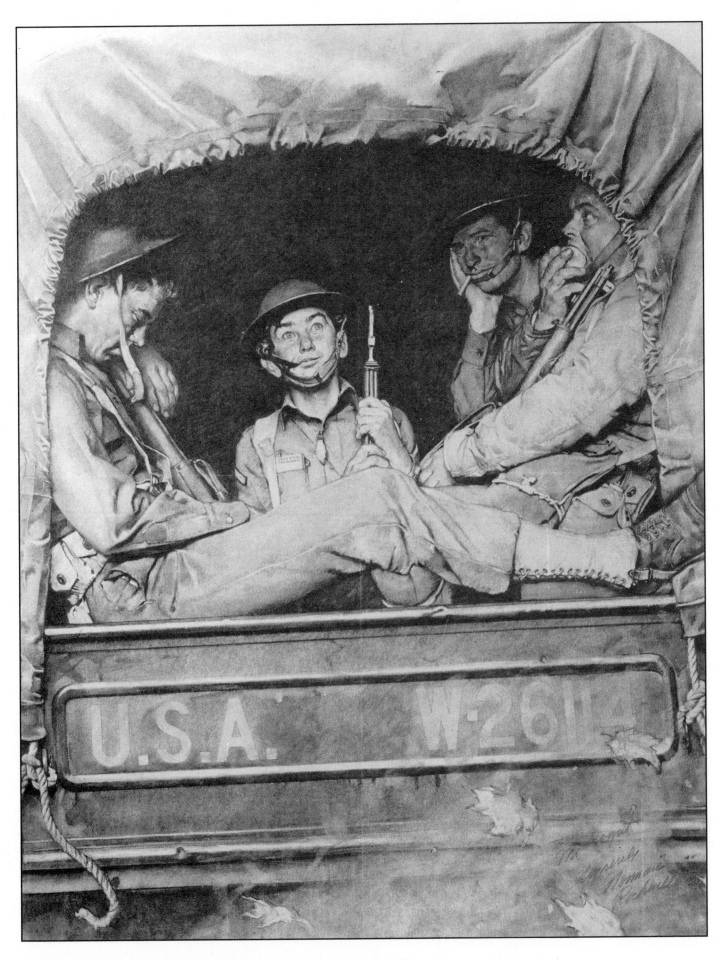

"护卫队中的威利·吉利斯",未被《星期六晚邮报》采用的封面插画习作,约 1943 年。炭笔画。

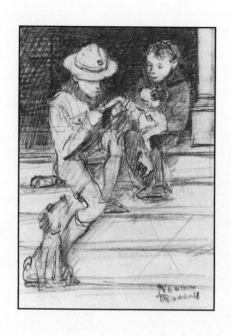

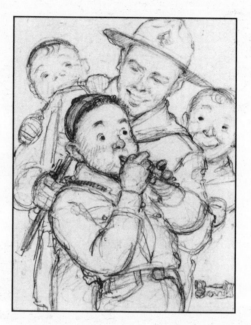

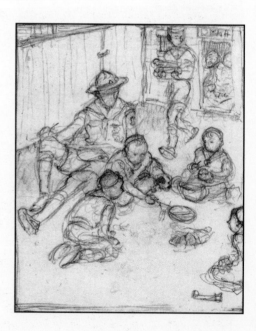

上图：为 1949 年童子军协会日历创作的构思初稿。铅笔画。

中图和下图：未被采用的童子军协会日历构思初稿，约 1950 年。铅笔画。

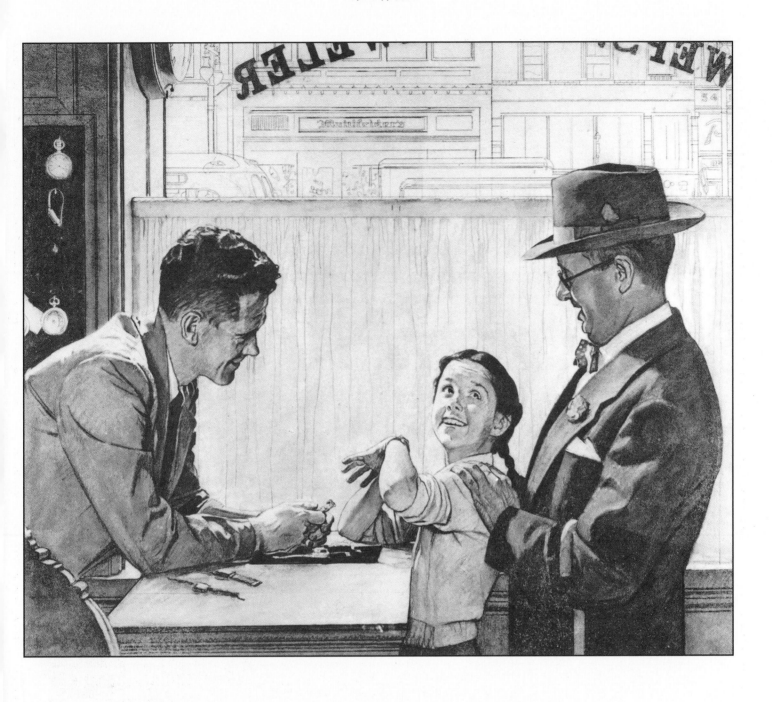

为瑞士钟表匠联合会绘制的插画习作，约 1954 年。铅笔和炭笔画。

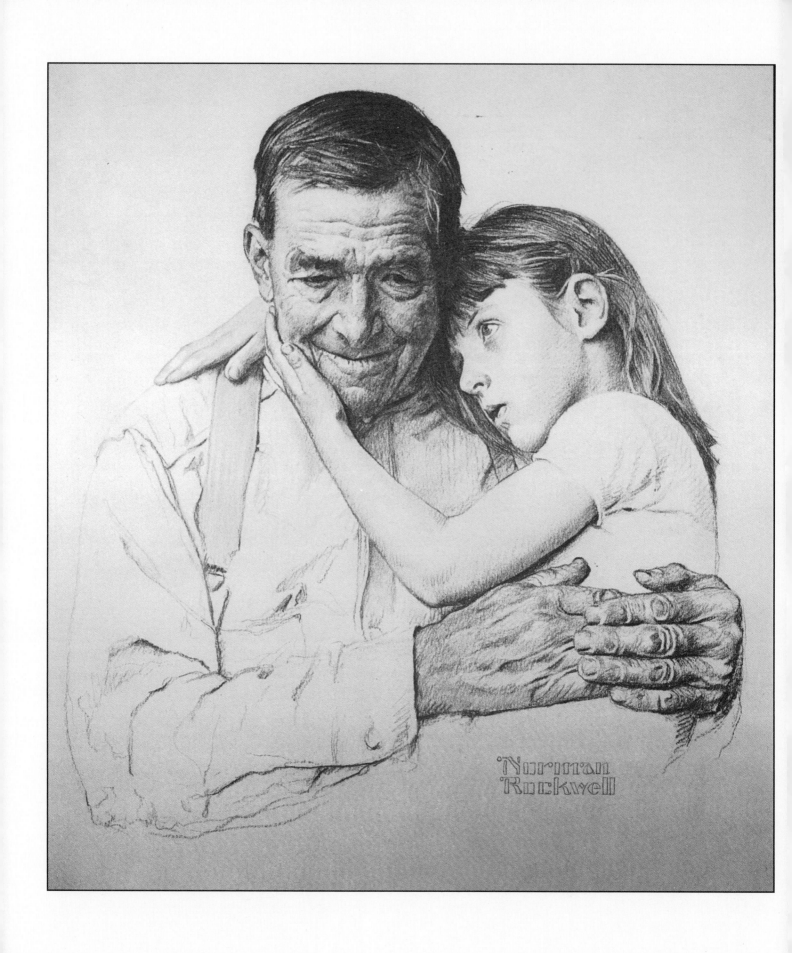

"被遗忘者",《纽约时报》(*The New York Times*) "百大贫困案例: 第 41 位", 1952 年。炭笔画。

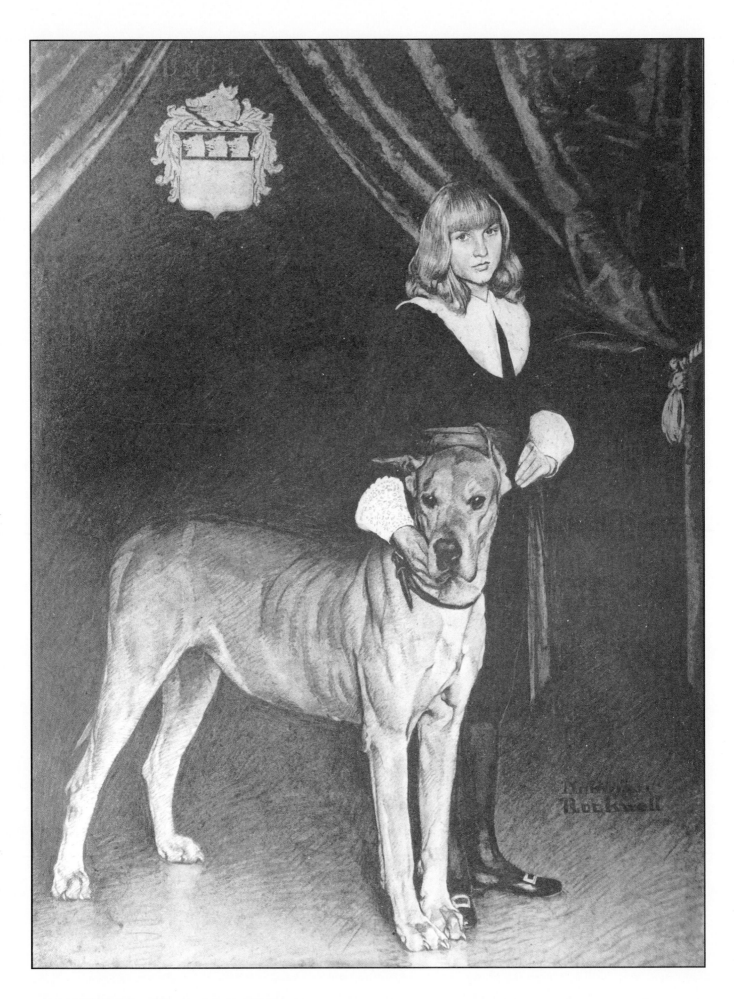

"小公子方特洛伊"，习作，约 1945 年。炭笔画。

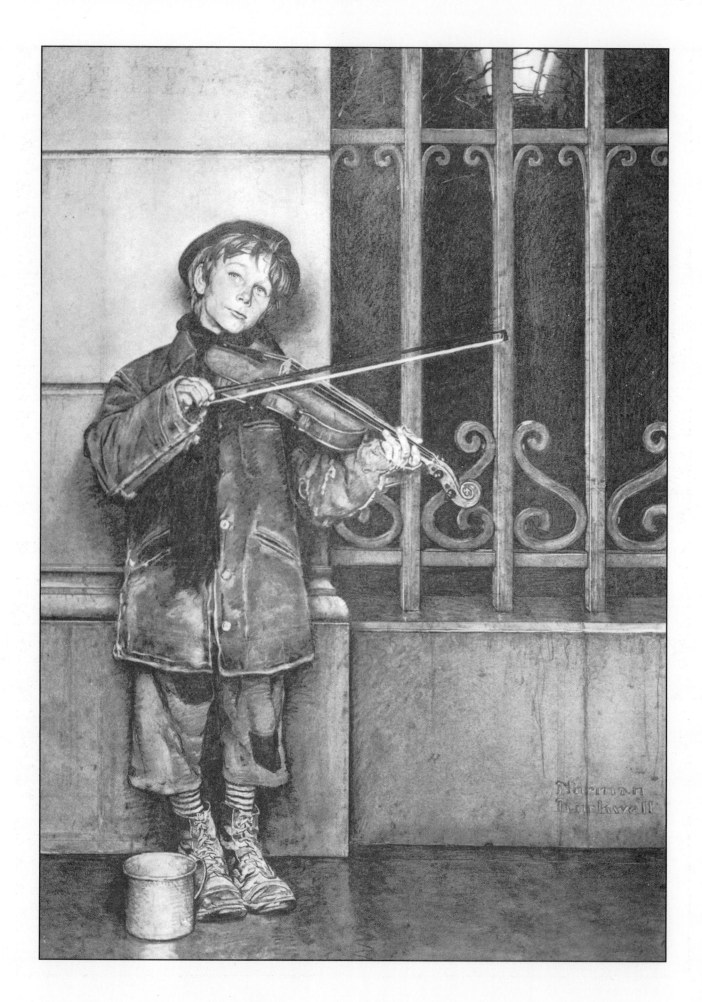

"小提琴手菲儿"，习作，约 1950 年。炭笔画。

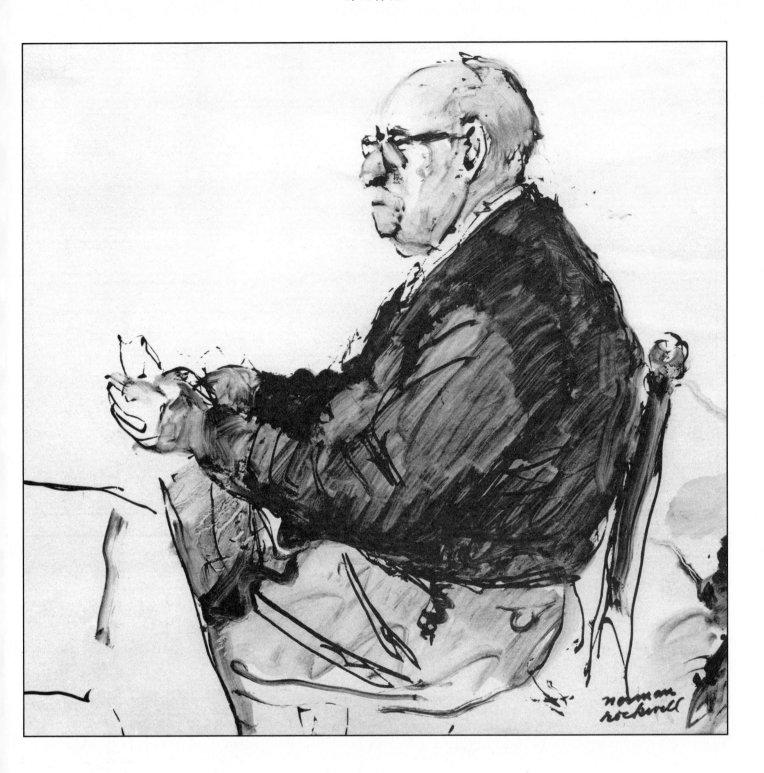

速写，约 1960 年。墨水画。

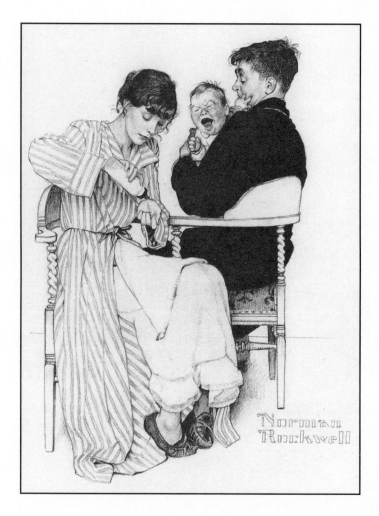

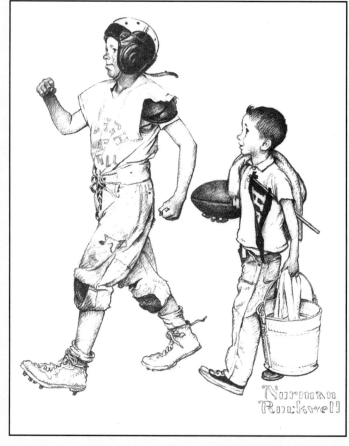

上图: 得克萨斯商业银行广告, 1955 年。铅笔画。

下图: 美国万通保险公司广告, 1961 年。铅笔画。

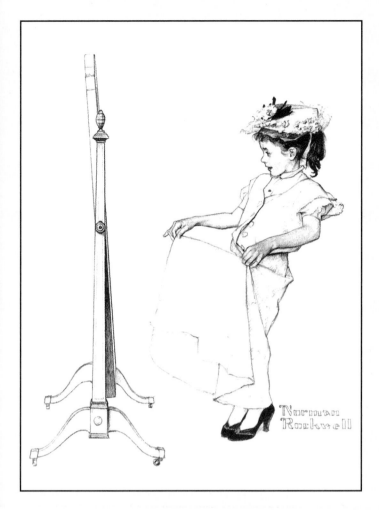

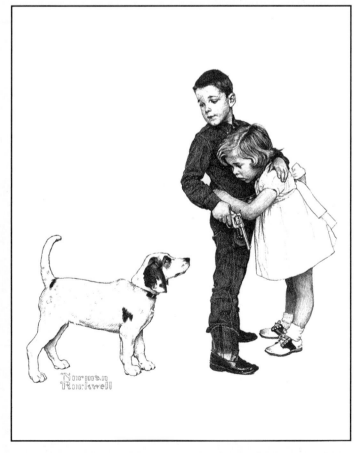

上图: 美国万通保险公司广告, 1955 年。铅笔画。

下图: 美国万通保险公司广告, 1960 年。铅笔画。

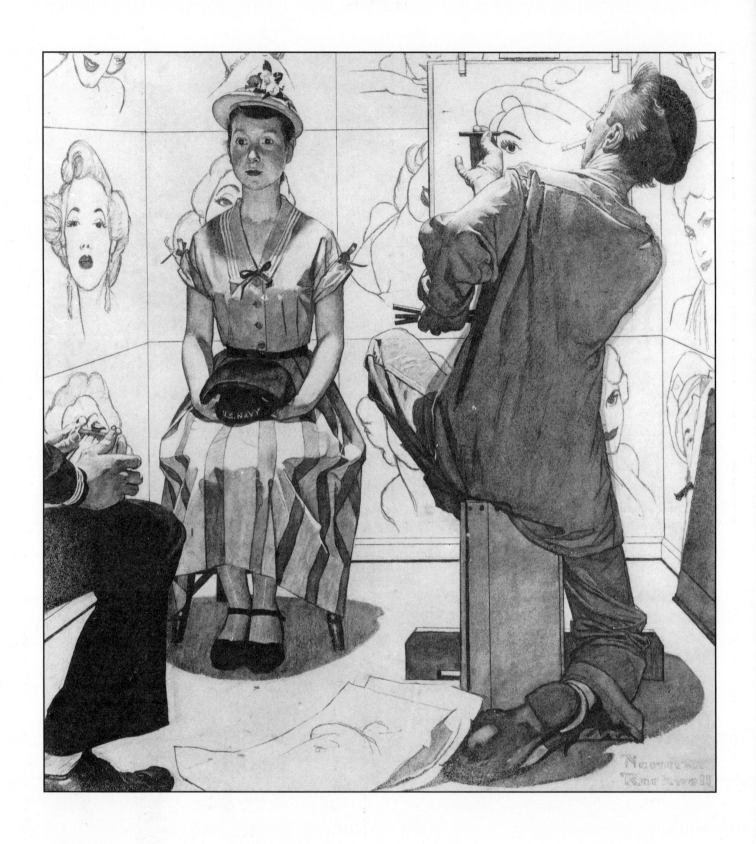

未被《星期六晚邮报》采用的封面插画习作，1956 年。炭笔画。

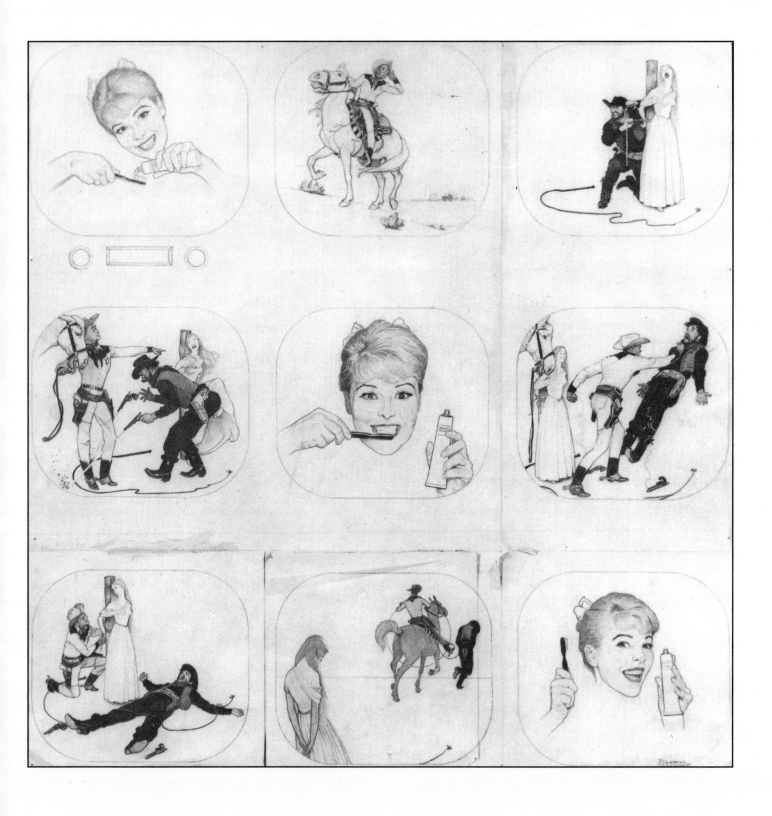

练习作品

未被《星期六晚邮报》采用的封面插画习作，约 1955 年。铅笔画。

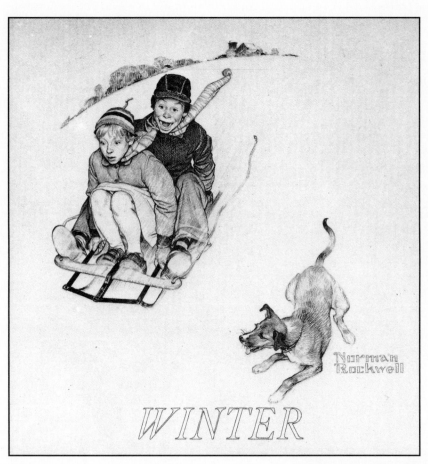

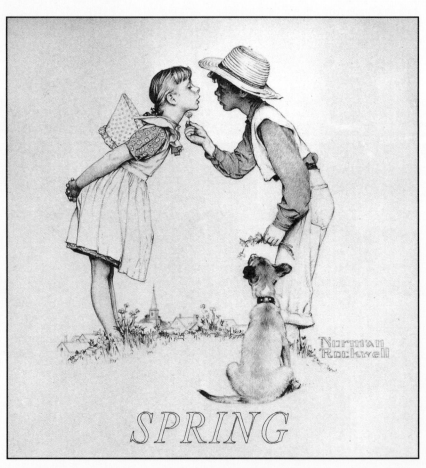

本页及右页图: 四季日历的习作, 1949 年。炭笔画。

练习作品

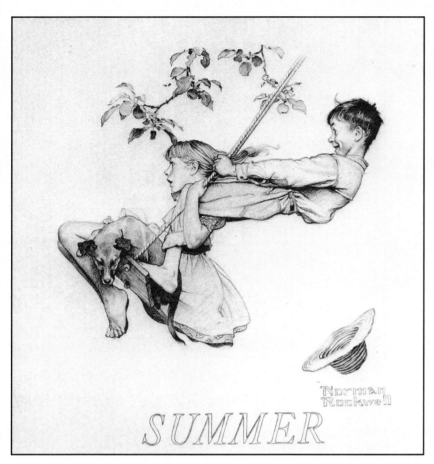

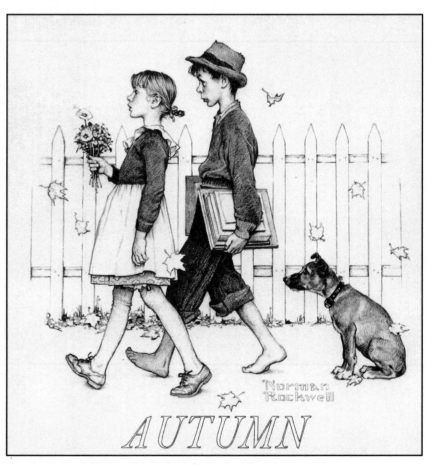

*What's proper is becoming:
See the Blacksmith with
his white Silk Apron!*

*If your head is wax,
Don't walk in the Sun*

*Those who in quarrels
interpose,
must often wipe a bloody
nose.*

*Craft must be at charge for clothes,
but Truth can go naked*

文学遗产出版社（The Heritage Press）出版的本杰明·富兰克林（Benjamin Franklin）
《穷理查年鉴》（*Poor Richard*）中未采用的插画，1964 年。钢笔墨水画。

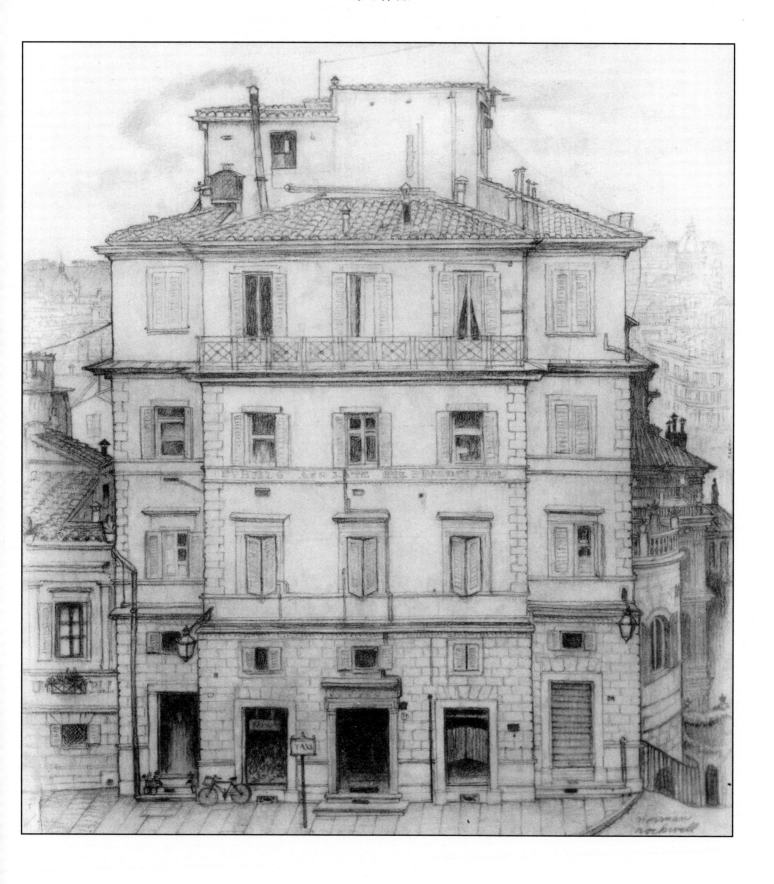

"从我的酒店看向窗外的罗马"，1962 年。铅笔画。

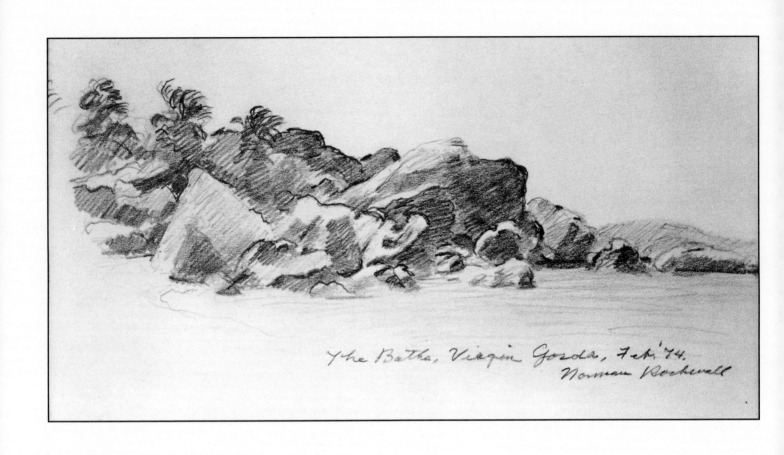

诺曼·洛克威尔的晚年作品之一，1974 年。铅笔画。

第一部分
1910 年至 1920 年

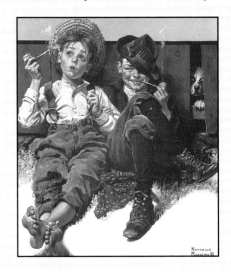

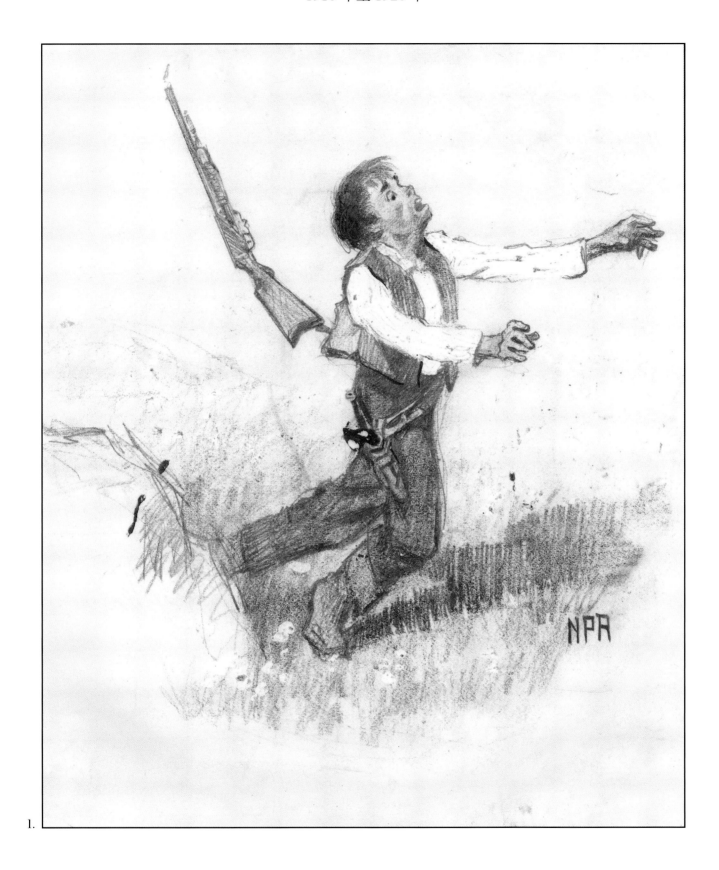

1.

1. **《被欺侮的基德·伯纳姆》**

　《少年生活》（*Boy's Life*）杂志第 4 页，尤金·J. 扬作品《被欺侮的基德·伯纳姆》的插画，1914 年 3 月。

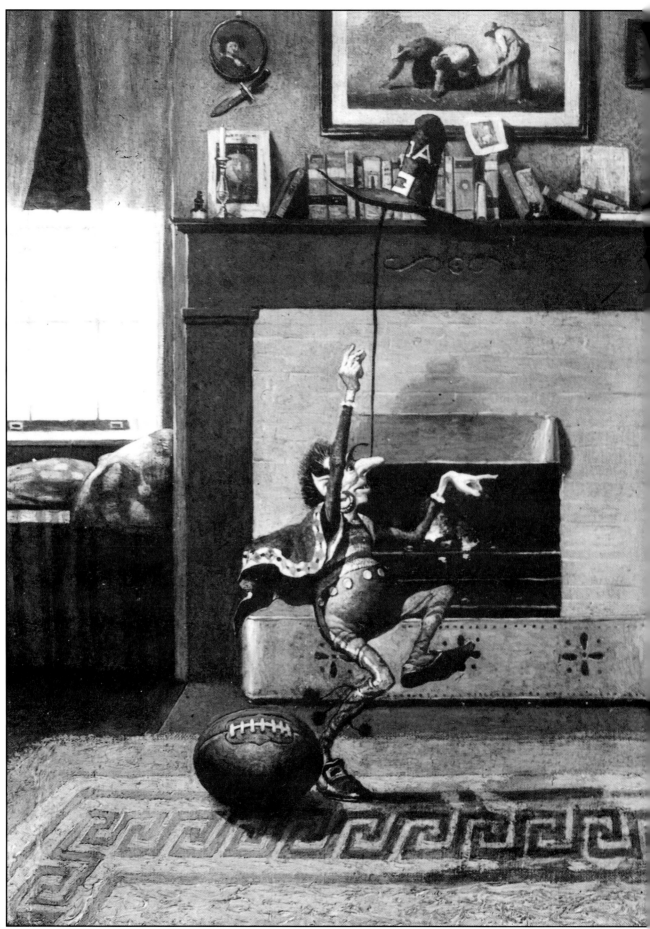

2.

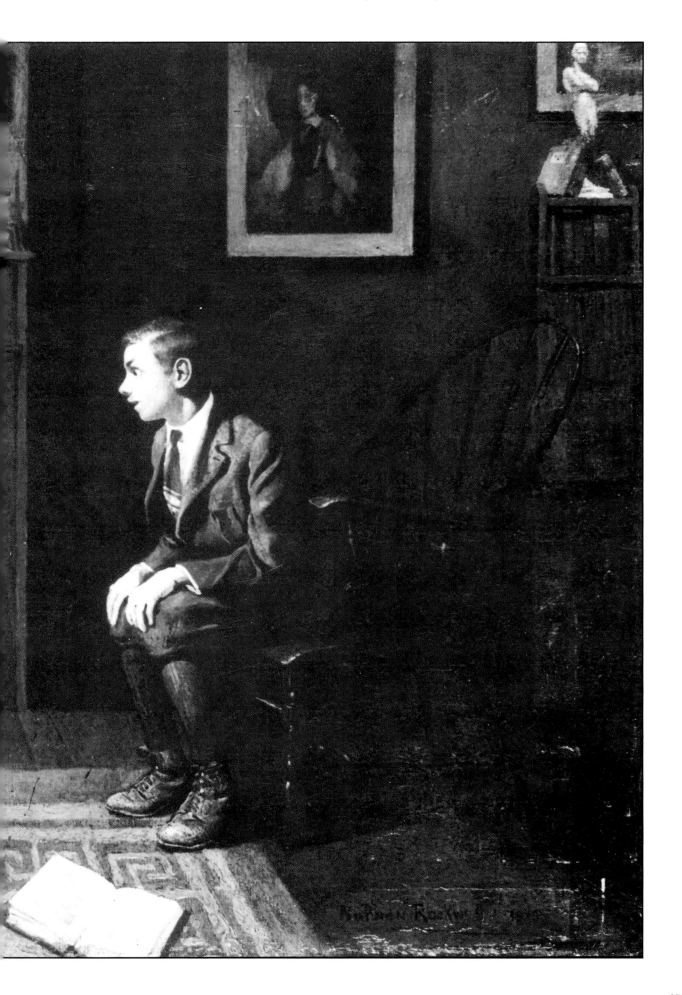

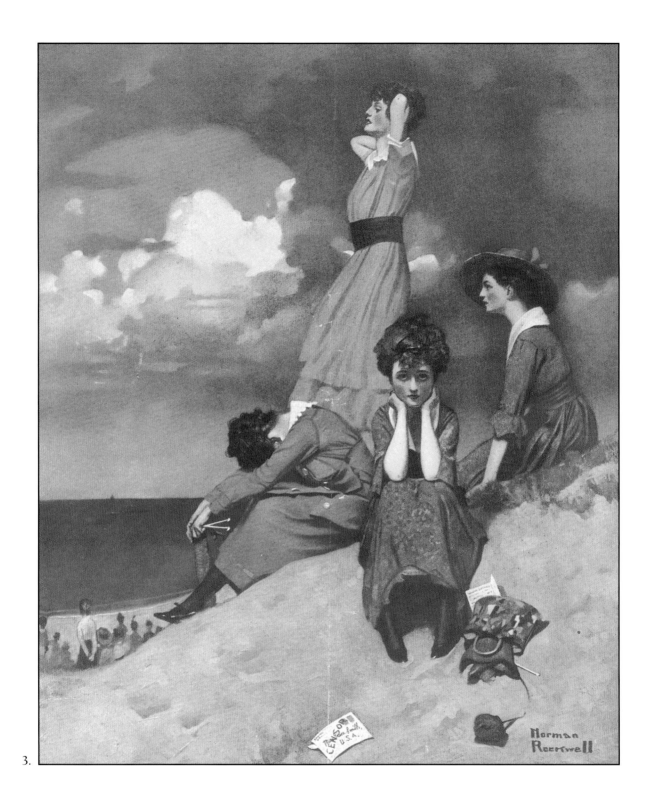

3.

2. **《神奇的橄榄球》**
 《圣尼可拉斯》(*St. Nicholas*) 杂志第 131 页, 拉尔夫·亨利·巴伯尔作品《神奇的橄榄球》
 的插画, 1914 年 12 月。帆布油画。斯托克布里奇的诺曼·洛克威尔博物馆收藏。

3. **《直到孩子们回家》**
 《生活》(*Life*) 杂志封面插画, 1918 年 8 月 15 日。帆布油画。私人收藏。

4. **《小妈妈》**
 《生活》杂志封面插画, 1918 年 11 月 7 日。帆布油画。私人收藏。

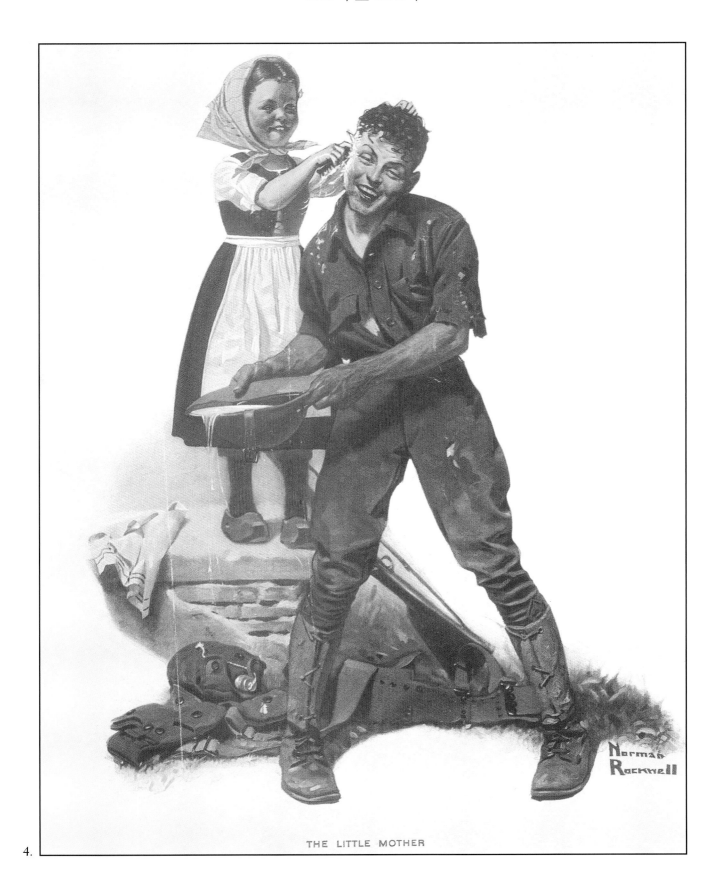

THE LITTLE MOTHER

4.

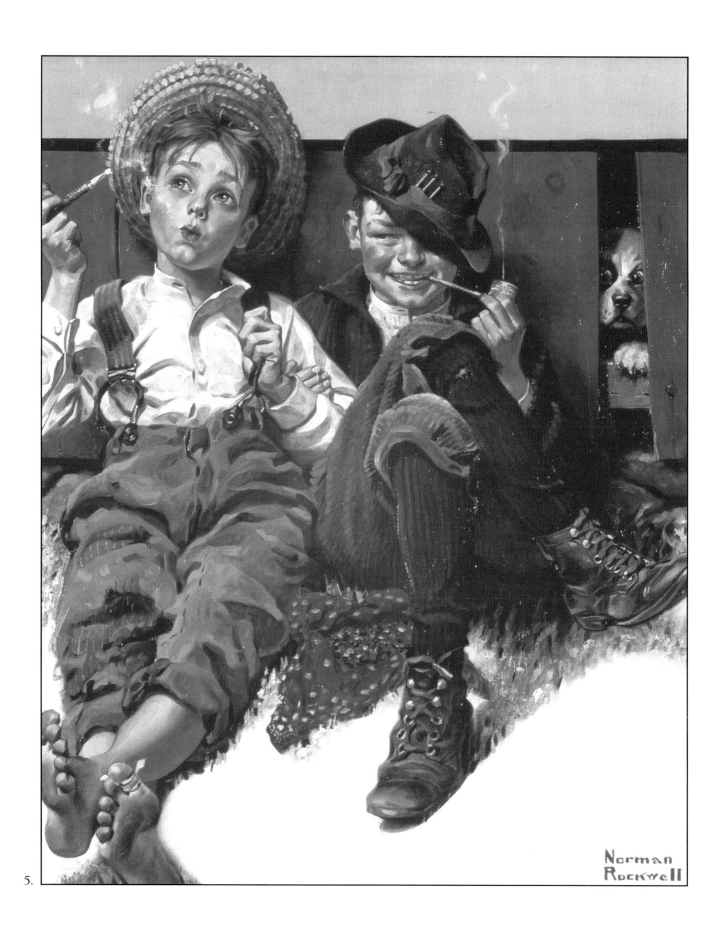

5.

5. 《……但要等到下周！》
 《乡绅》杂志封面插画，1920 年 5 月 8 日。

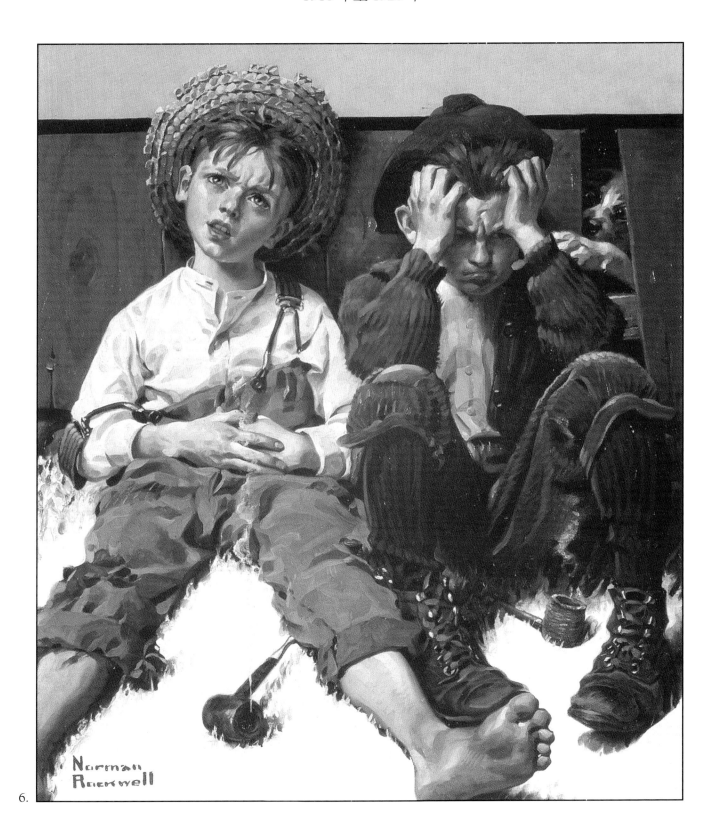

6.

6.《惩罚!》

《乡绅》杂志封面插画，1920 年 5 月 15 日。

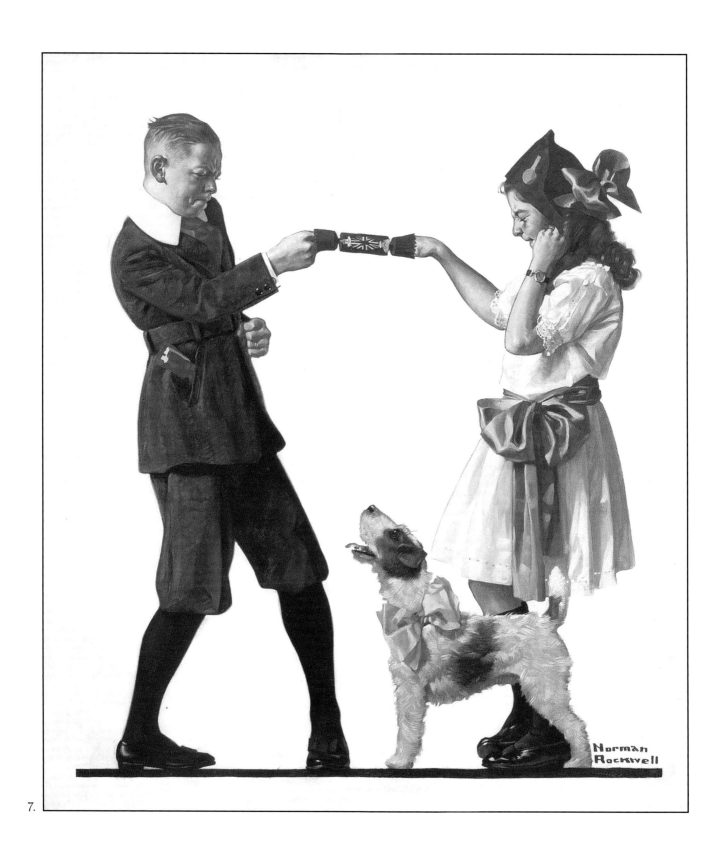

7.

7.《派对小礼物》
　　《星期六晚邮报》封面插画，1919 年 4 月 26 日。帆布油画。私人收藏。

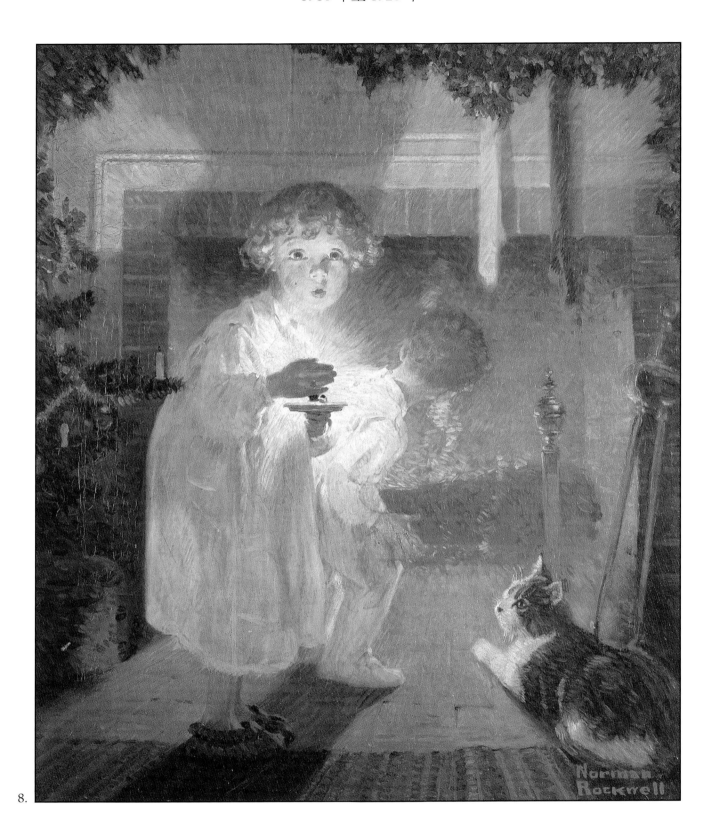

8.

8. 《他来了吗?》
 《生活》杂志封面插画, 1920 年 12 月 16 日。帆布油画。私人收藏。

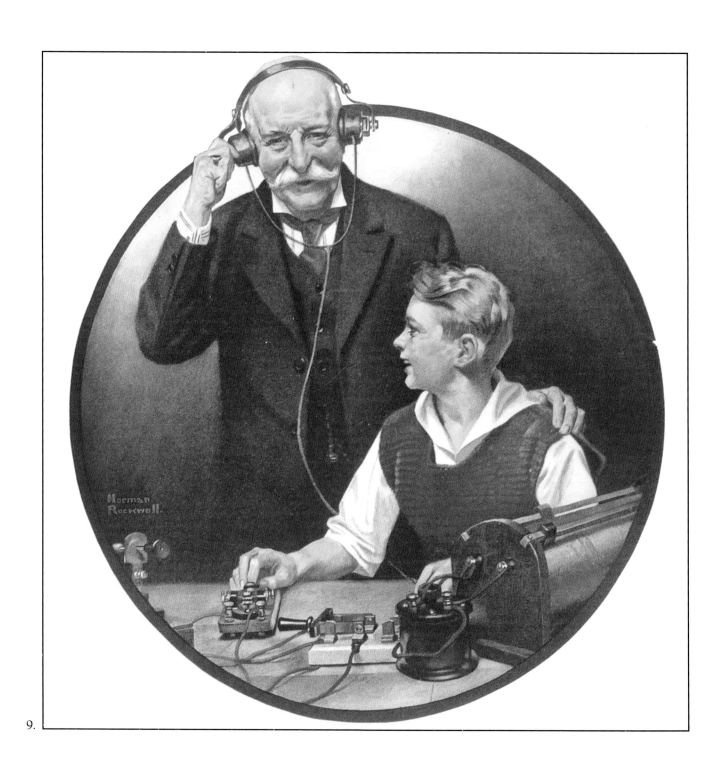

9.

9.《收听无线电的爷爷》

　　《文学文摘》（*Literary Digest*）封面插画，1920 年 2 月 21 日。帆布油画。私人收藏。

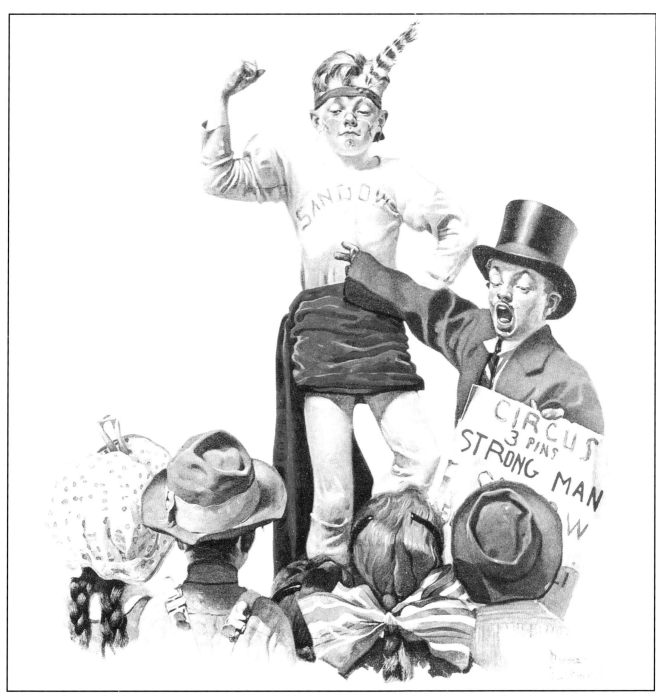

10.

10. 《马戏团拉客的人和壮汉》

 《星期六晚邮报》封面插画，1916 年 6 月 3 日。帆布油画。柯蒂斯出版公司收藏。

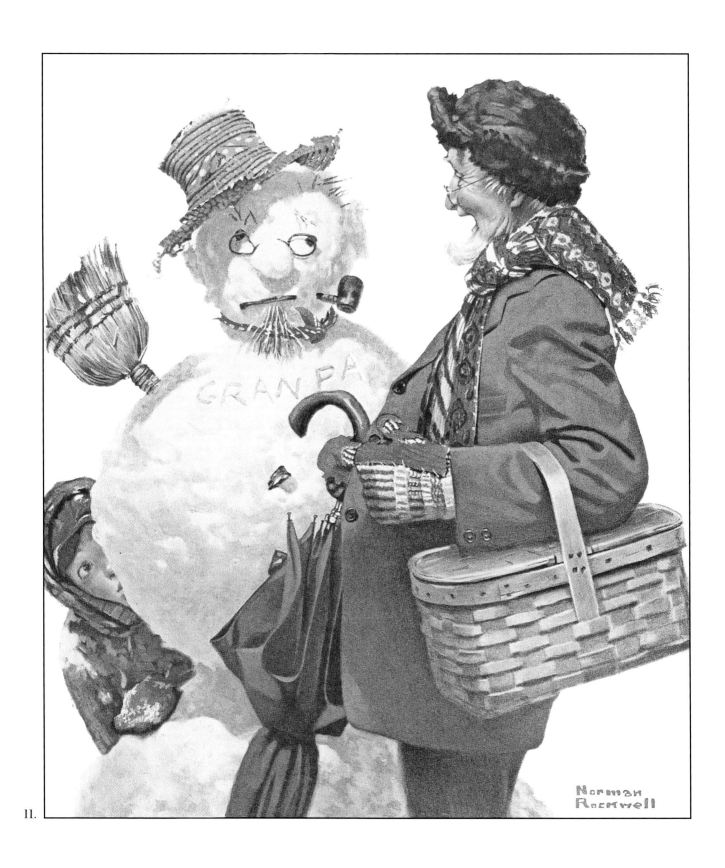

11.

11. 《祖父与雪人》

　　《星期六晚邮报》封面插画，1919 年 12 月 20 日。帆布油画。纽曼
　　美术馆收藏。

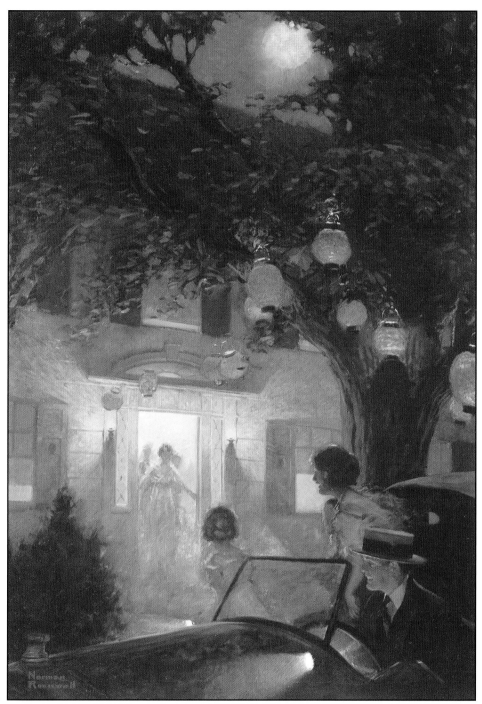

12.

12. 《象征欢迎的灯光》
Edison Mazda 灯具广告, 1920 年。帆布油画。克利夫兰的通用电气
照明公司收藏。

第二部分
20 世纪 20 年代

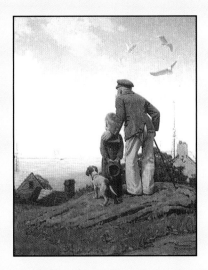

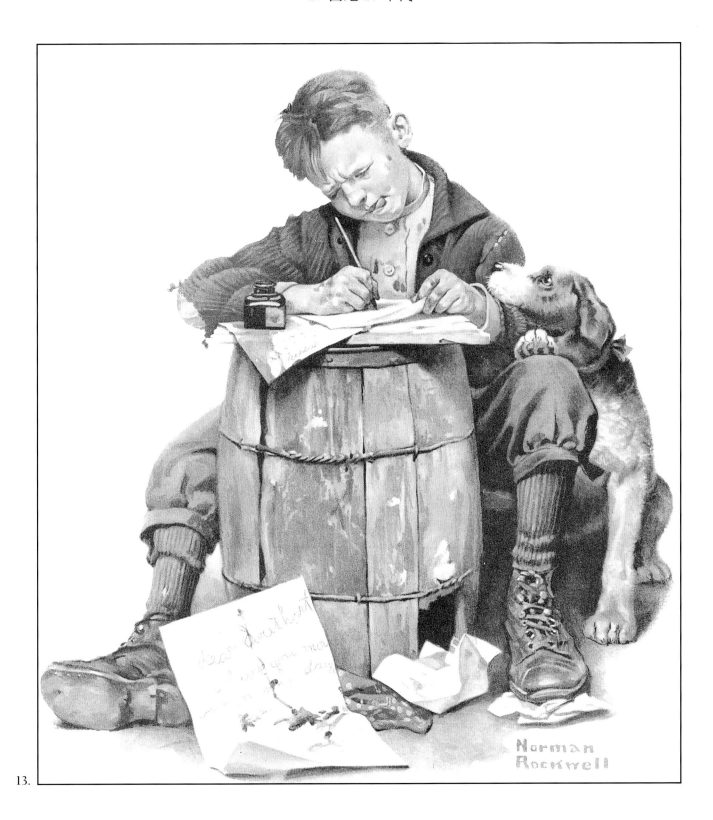

13.

13. 《写信的小男孩》
　　《星期六晚邮报》封面插画，1920 年 1 月 17 日。帆布油画。私人收藏。

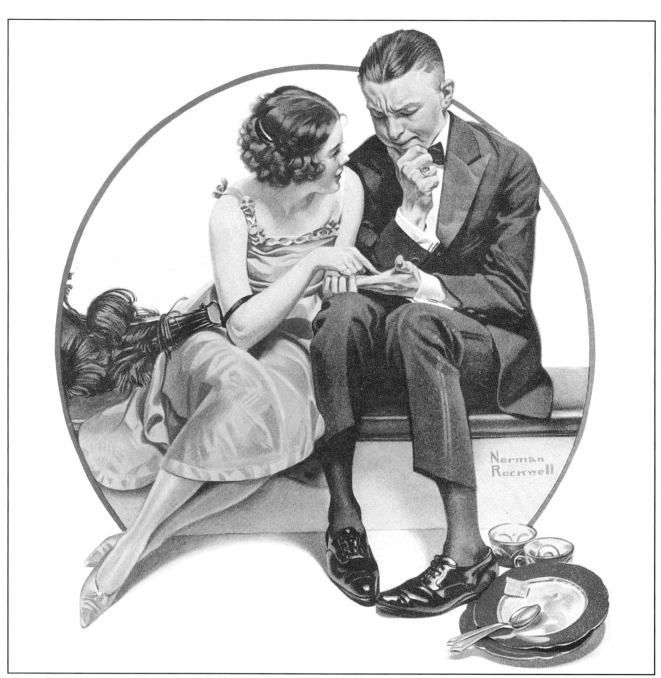

14.

14. 《看手相的女孩》
　　《星期六晚邮报》封面插画，1921 年 3 月 12 日。帆布油画。私人收藏。

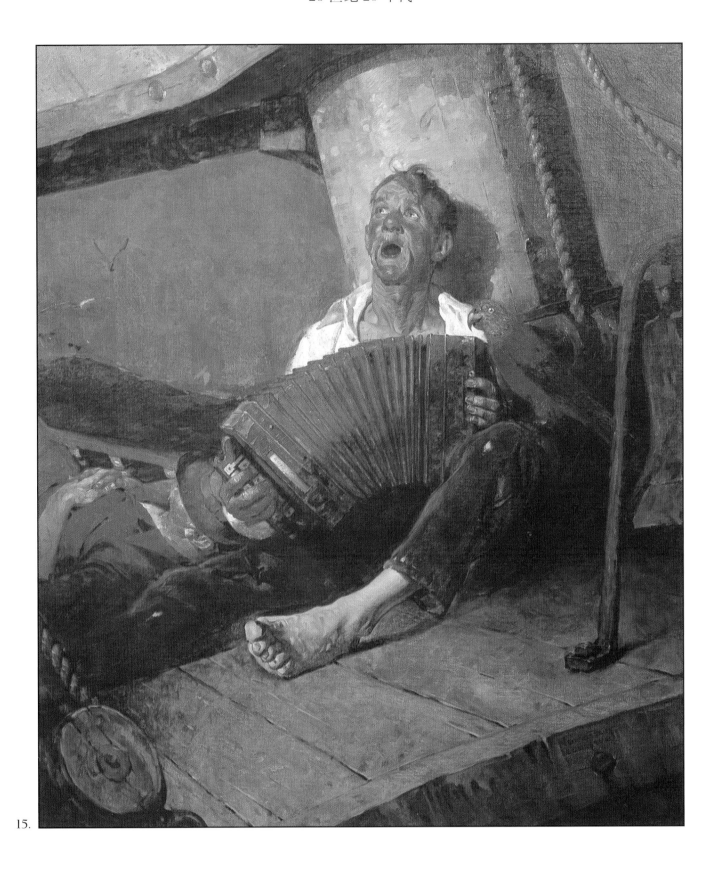

15.

15. 《家，甜蜜的家》
 《生活》杂志封面插画，1923 年 8 月 23 日。

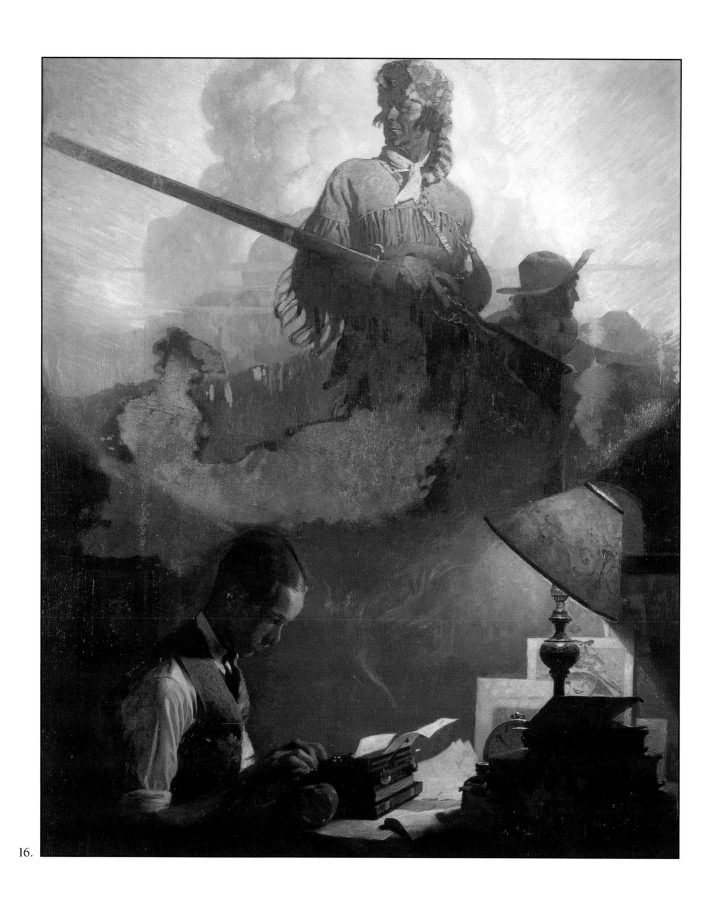

16.

16. 《用安德伍德便携打字机再现丹尼尔·布恩》
 安德伍德打字机广告，1923 年。帆布油画。私人收藏。

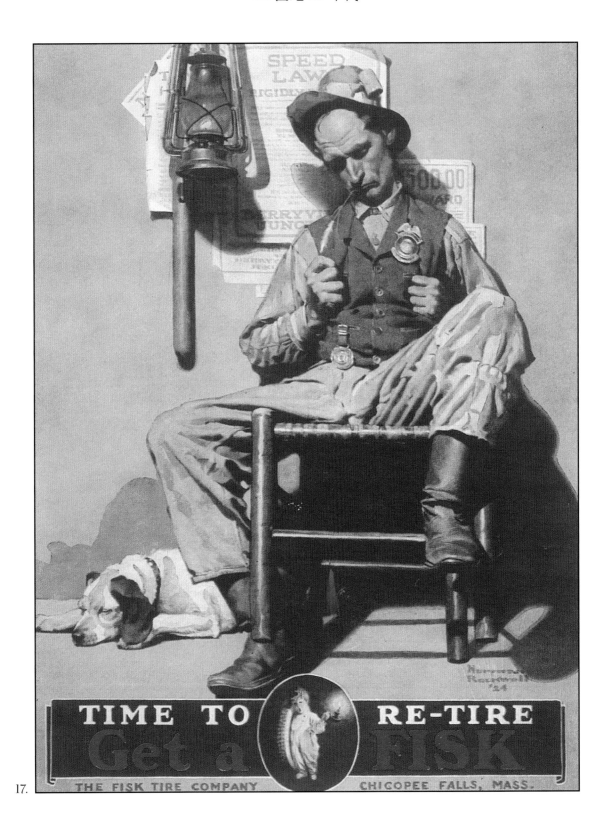

17.

17. 《退休时刻：瞌睡的谢里夫》

菲斯克汽车轮胎广告，1924 年。帆布油画。承蒙尤尼罗亚尔百路驰
轮胎公司提供菲斯克标志。

18.

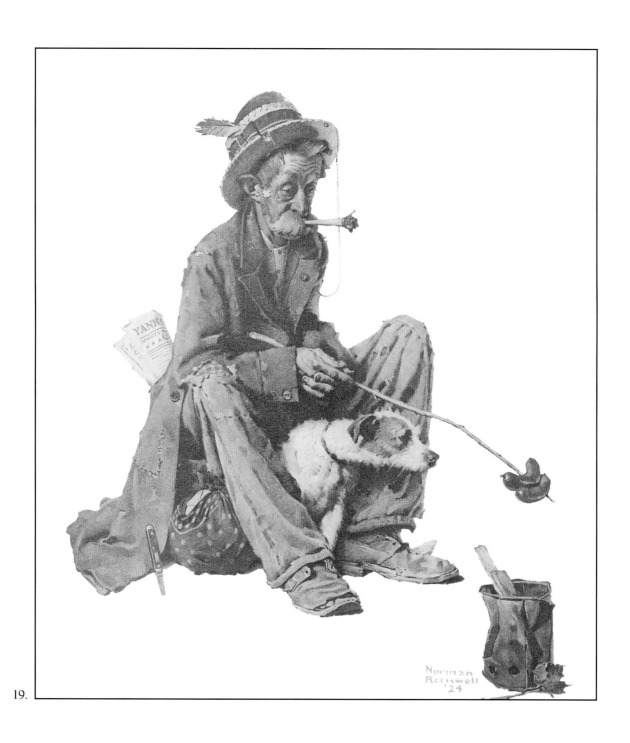

19.

18. 《如果你的智齿会说话，它会说"牙膏就选高露洁"》
 高露洁牙膏广告，1924 年。帆布油画。斯托克布里奇的诺曼·洛克威尔博物馆收藏，
 乔治·H. 谢尔登（George H. Sheldon）夫人遗赠。

19. 《流浪汉与狗》
 《星期六晚邮报》封面插画，1924 年 10 月 18 日。帆布油画。蒂派克公司收藏。

20. 《阅兵》
 《星期六晚邮报》封面插画，1924 年 11 月 8 日。帆布油画。

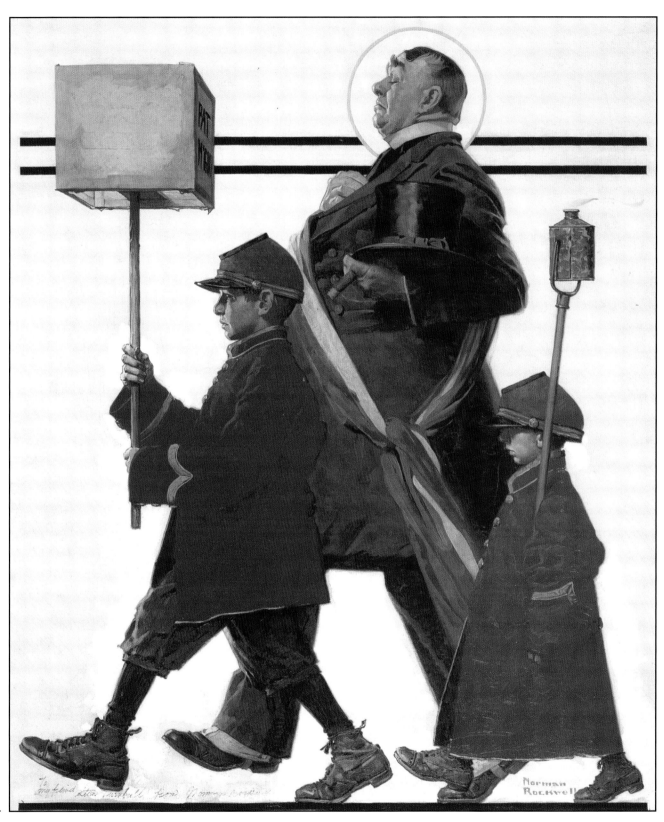

20.

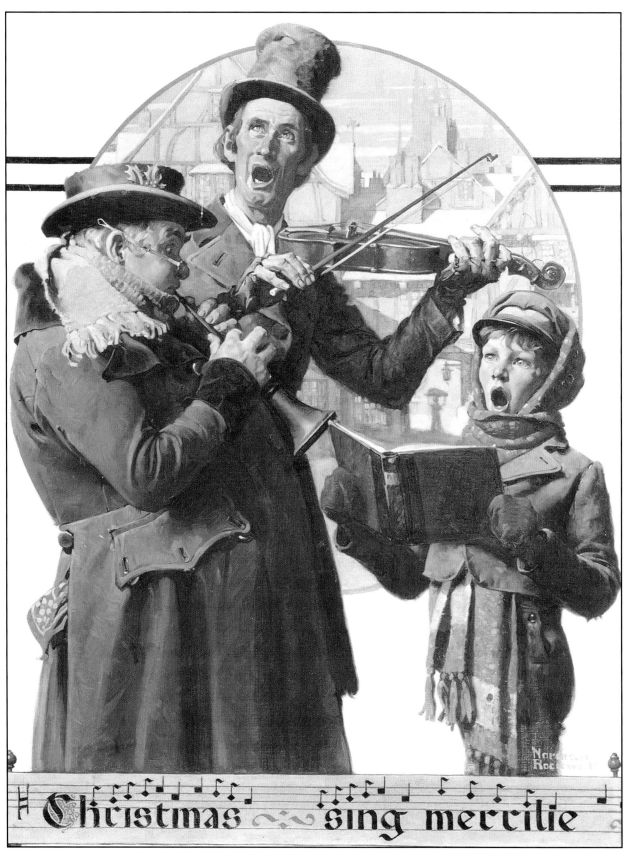

21.

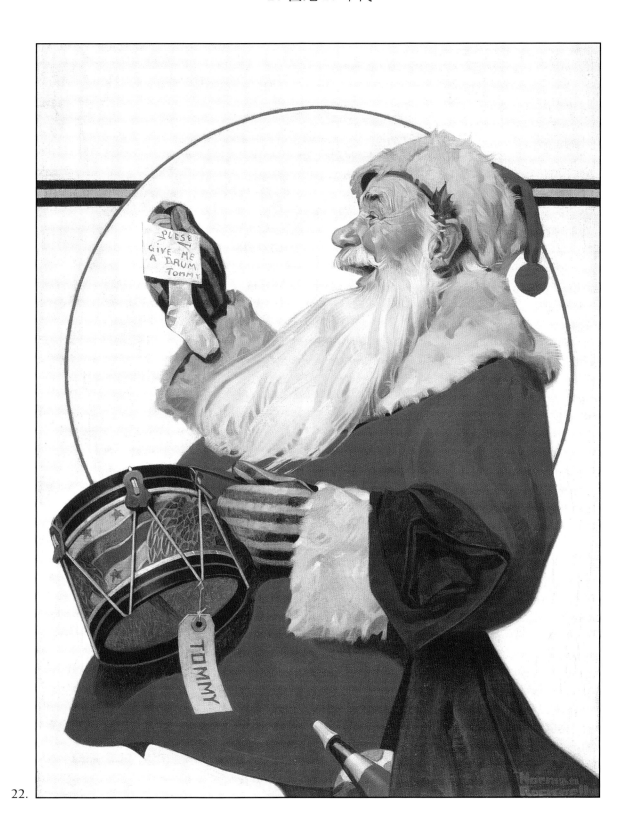

22.

21. 《圣诞三重唱》
《星期六晚邮报》封面插画，1923 年 12 月 8 日。板面油画。斯托克布里奇的
诺曼·洛克威尔博物馆收藏。

22. 《汤米的鼓》
《乡绅》杂志封面插画，1921 年 12 月 17 日。帆布油画。私人收藏。

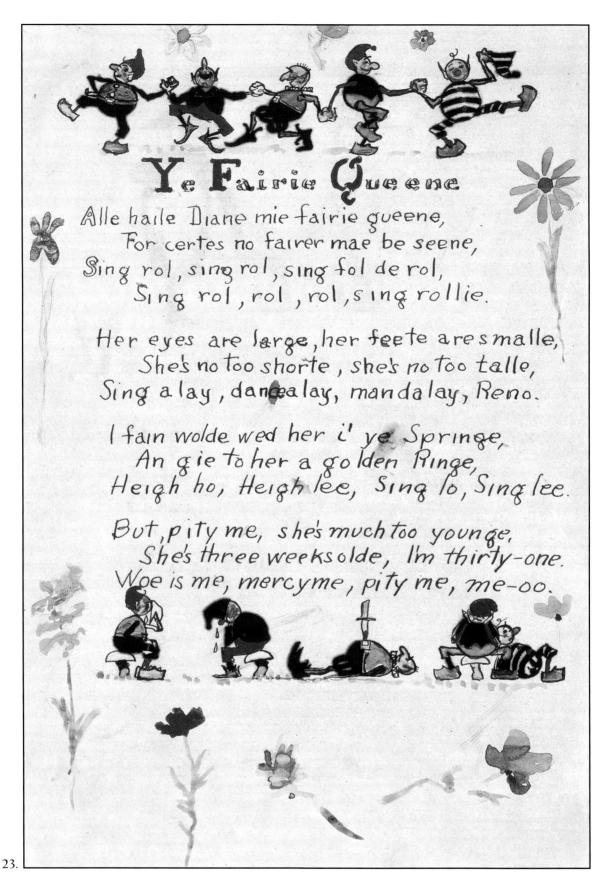

23.

23. 《仙后》

选自写在 5 页纸上的《一位仰慕者献给黛安·达文波特的三个梨果》
插画诗，1925 年。纸上铅笔和水彩画。

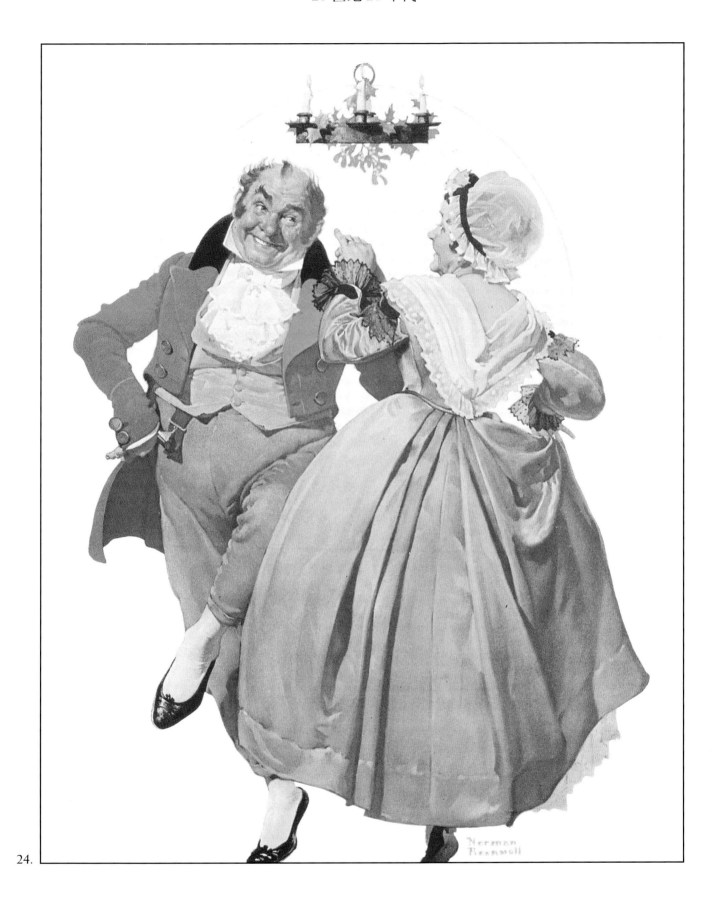

24.

24. 《圣诞节快乐：槲寄生下的双人舞》

　　《星期六晚邮报》封面插画，1928 年 12 月 8 日。帆布油画。私人收藏。

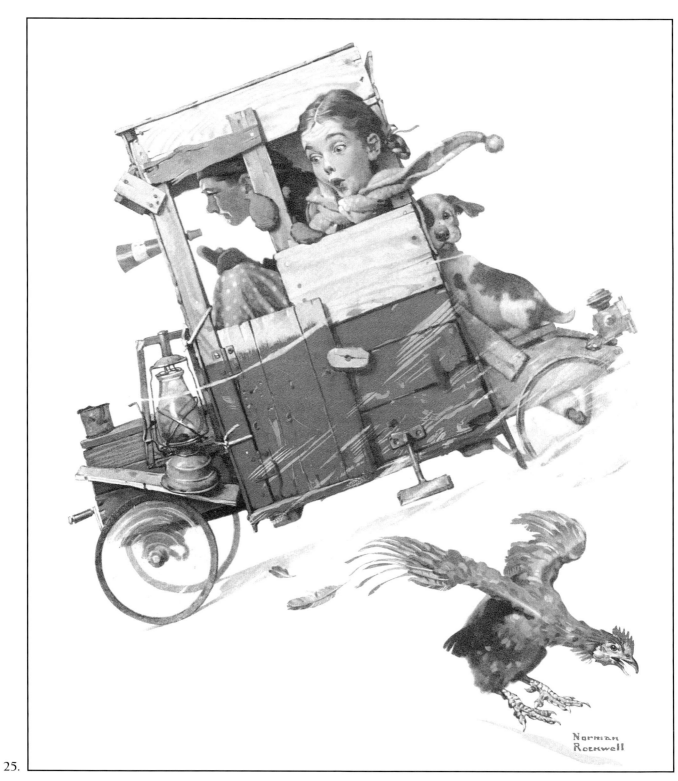

25.

25.《下坡路上飞奔的小车》
　　《星期六晚邮报》封面插画，1926 年 1 月 9 日。帆布油画。私人收藏。

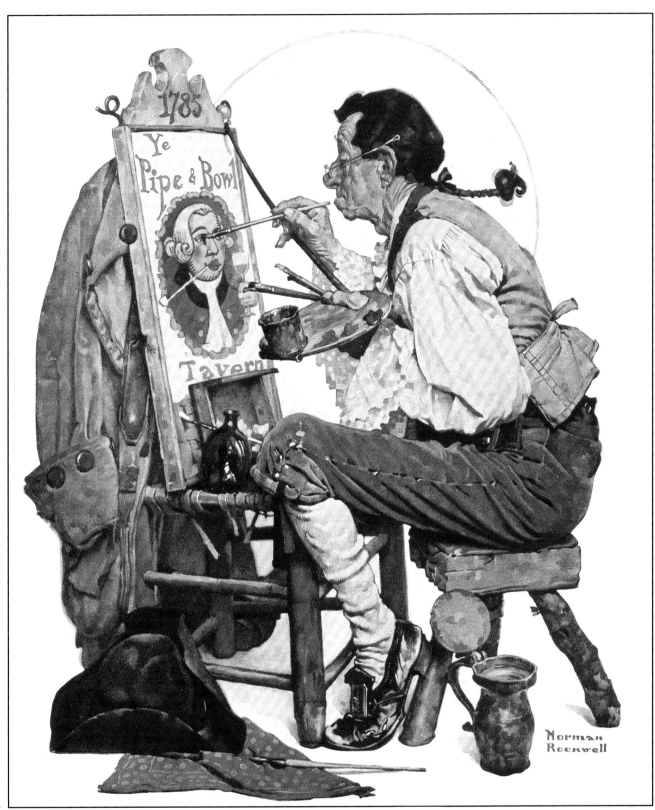

26.

26.《画烟管烟斗的人》
　　《星期六晚邮报》封面插画，1926 年 2 月 6 日。帆布油画。私人收藏。

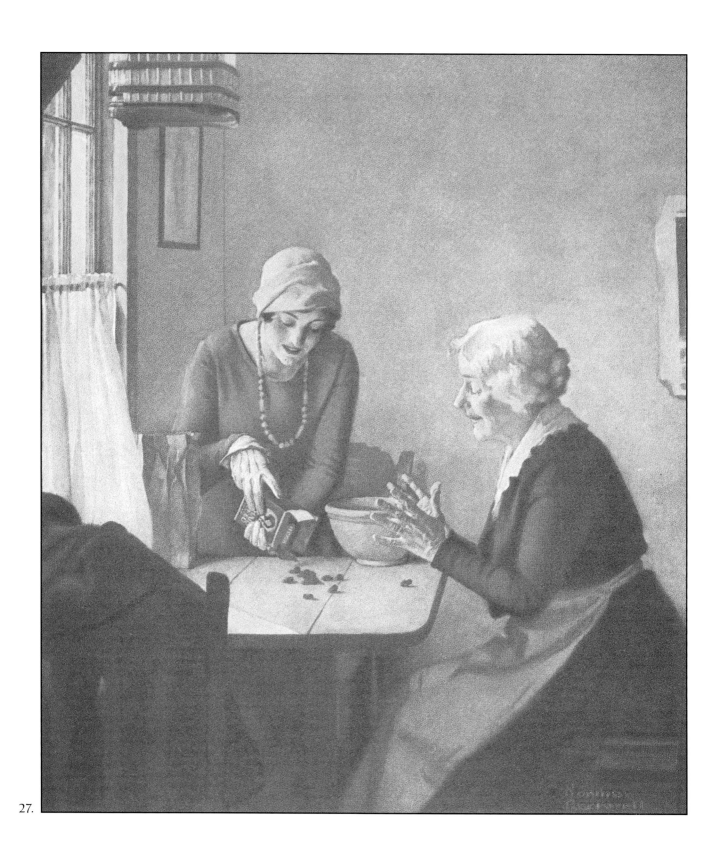

27.

27.《葡萄的果实》
　　阳光少女品牌葡萄干广告。帆布油画。私人收藏。

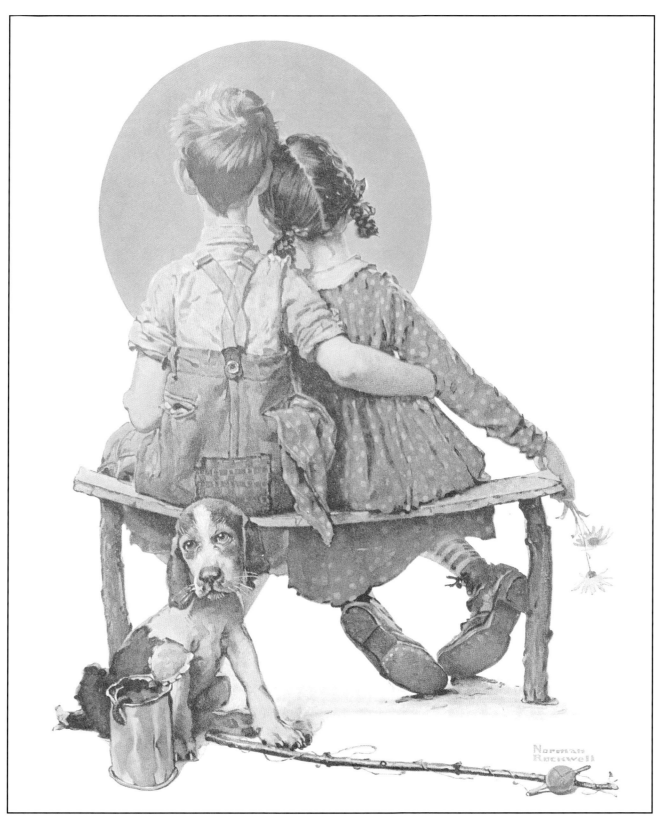

28.

28.《赏月的男孩女孩（初恋）》
　　《星期六晚邮报》封面插画，1926 年 4 月 24 日。帆布油画。私人收藏。

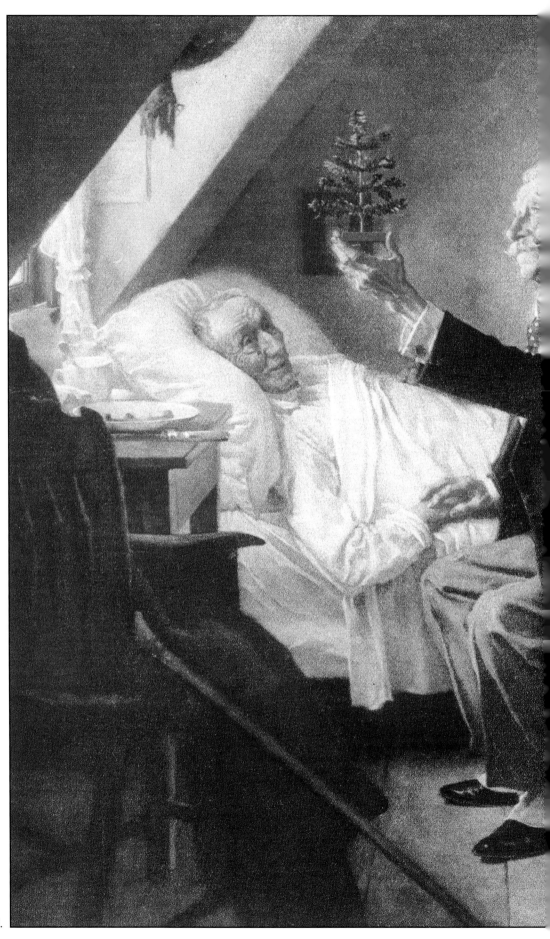

29.

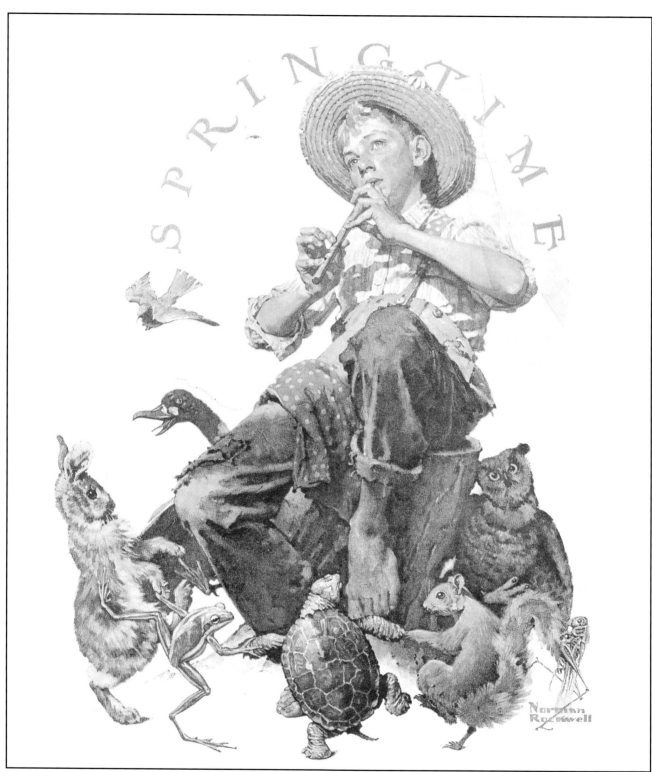

30.

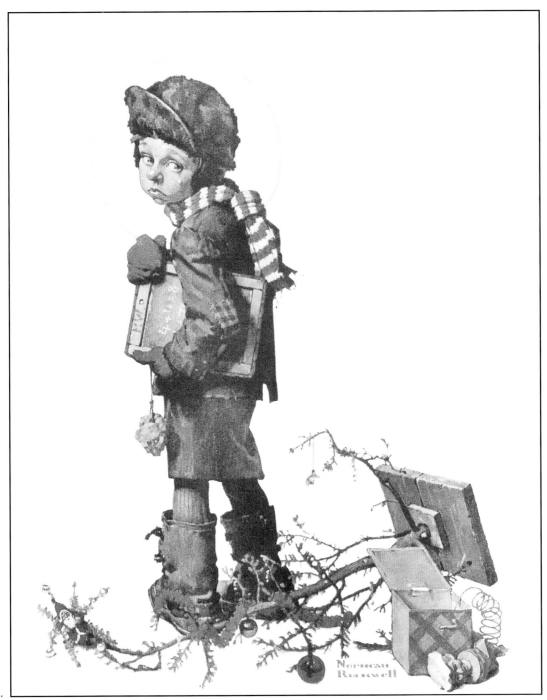

31.

29. 《圣诞团聚》
 《女士家庭杂志》(Ladies' Home Journal) 第 15 页, 1927 年 12 月。帆布油画。私人收藏。

30. 《在小动物旁边吹笛子的男孩》
 《星期六晚邮报》封面插画, 1927 年 4 月 16 日。帆布油画。私人收藏。

31. 《手持黑板的小男孩》
 《星期六晚邮报》封面插画, 1927 年 1 月 8 日。帆布油画。私人收藏。

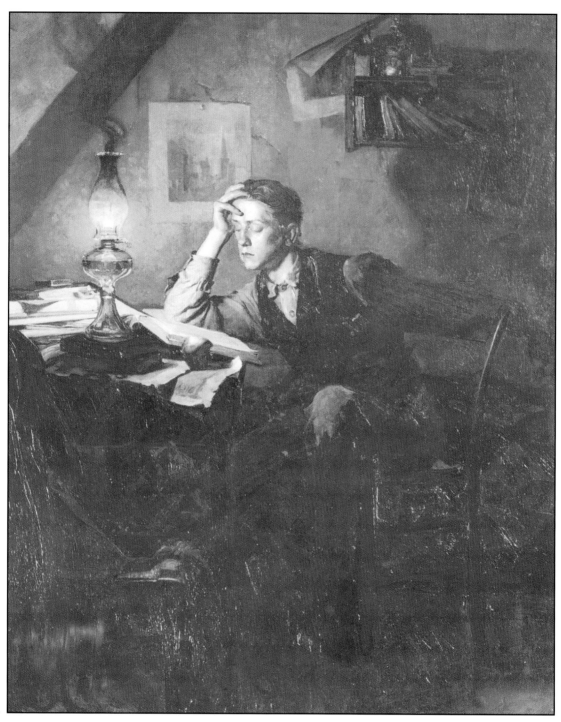

32.

32. 《看这幅画——再看你的灯》

Edison Mazda 灯具广告，1925 年。帆布油画。克利夫兰的通用电气照明公司收藏。

33. 《留守在家》

《女士家庭杂志》第 24 页，1927 年 10 月。帆布油画。斯托克布里奇的诺曼·洛克威尔博物馆收藏。

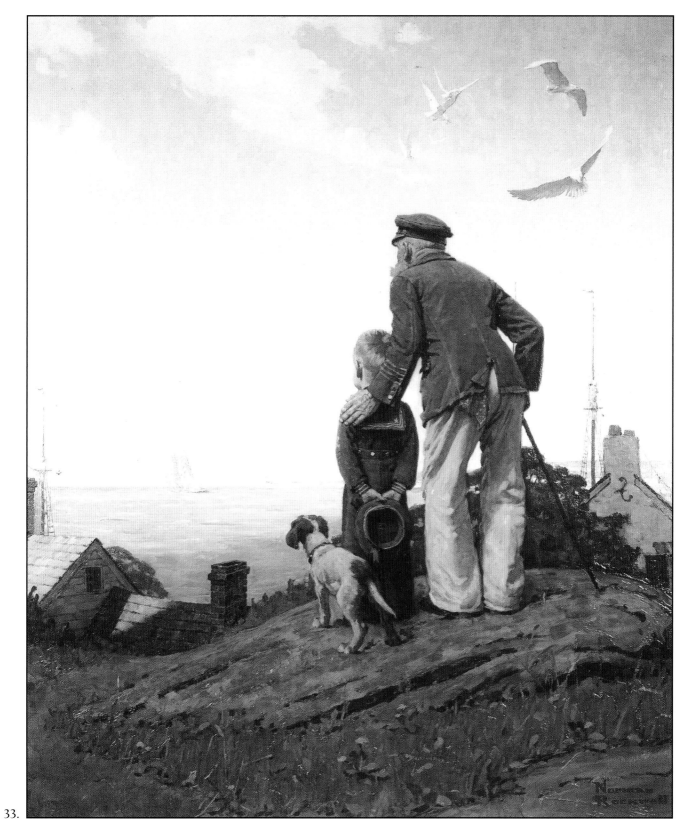

33.

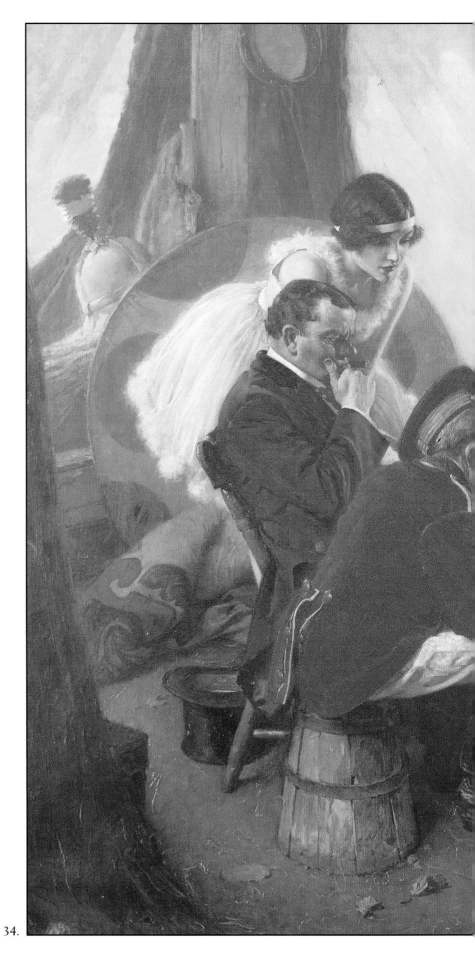

34.

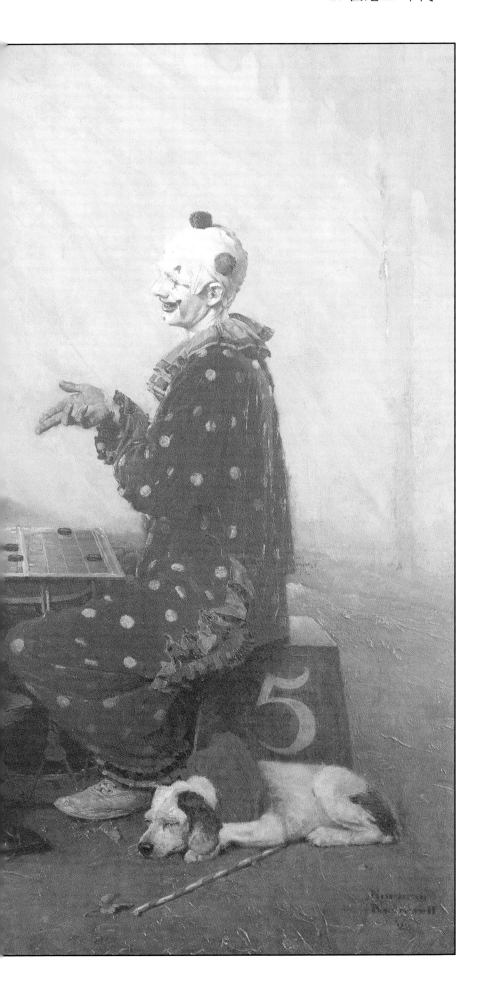

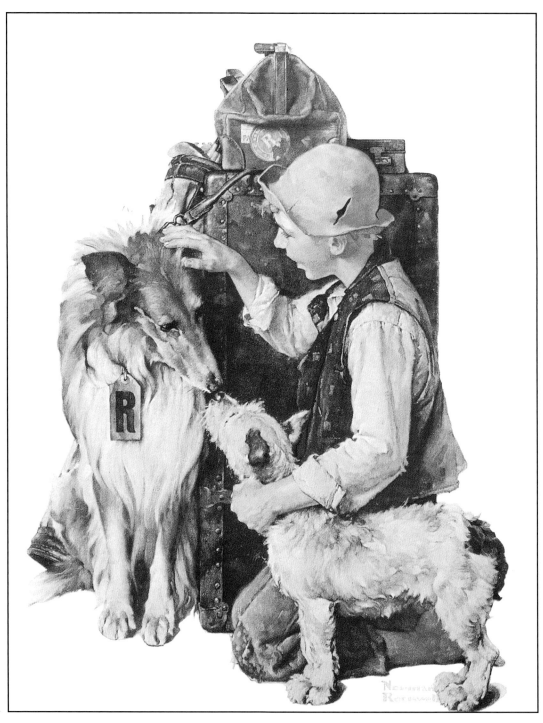

35.

34.《西洋棋》
　　《女士家庭杂志》第 11 页，文章《考特尼·赖利·库珀记忆里马戏团的一件小事》的插画，
　　1929 年 7 月。帆布油画。斯托克布里奇的诺曼·洛克威尔博物馆收藏。

35.《男孩与两只狗（罗利·洛克威尔游记）》
　　《星期六晚邮报》封面插画，1929 年 9 月 28 日。帆布油画。私人收藏。

36.《医生和玩偶》
　　《星期六晚邮报》封面插画，1929 年 3 月 9 日。帆布油画。私人收藏。

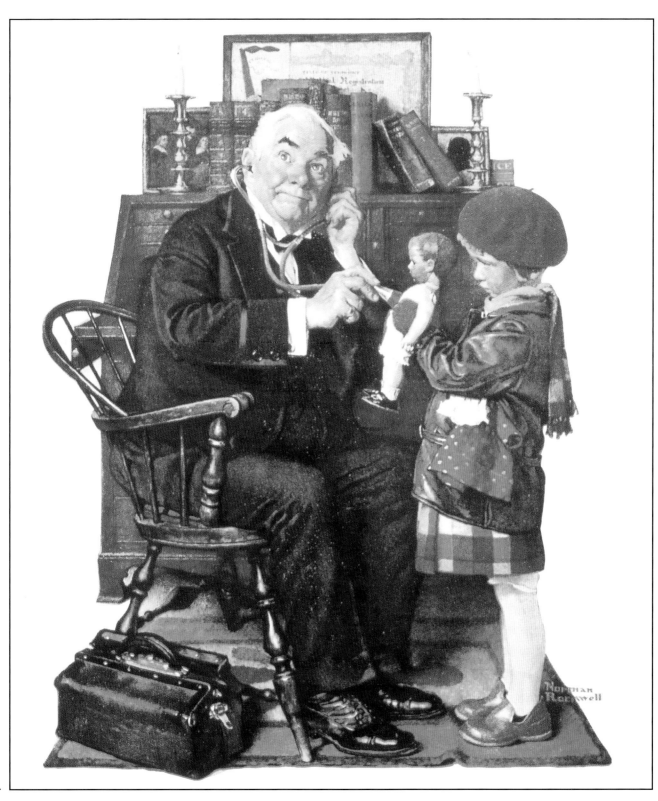

36.

第三部分
20 世纪 30 年代

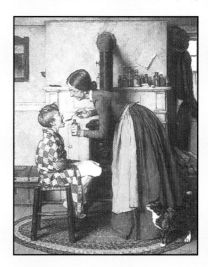

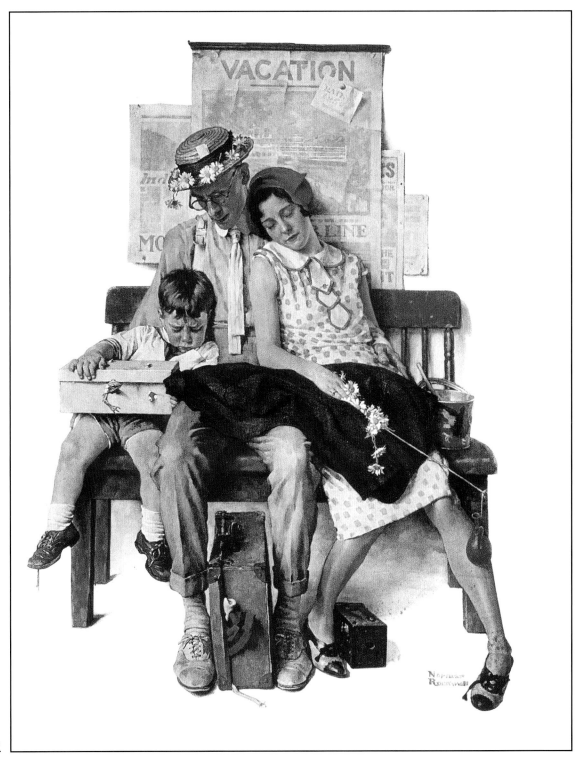

37.

37.《假期归来的一家》

《星期六晚邮报》封面插画，1930 年 9 月 13 日。帆布油画。私人收藏。

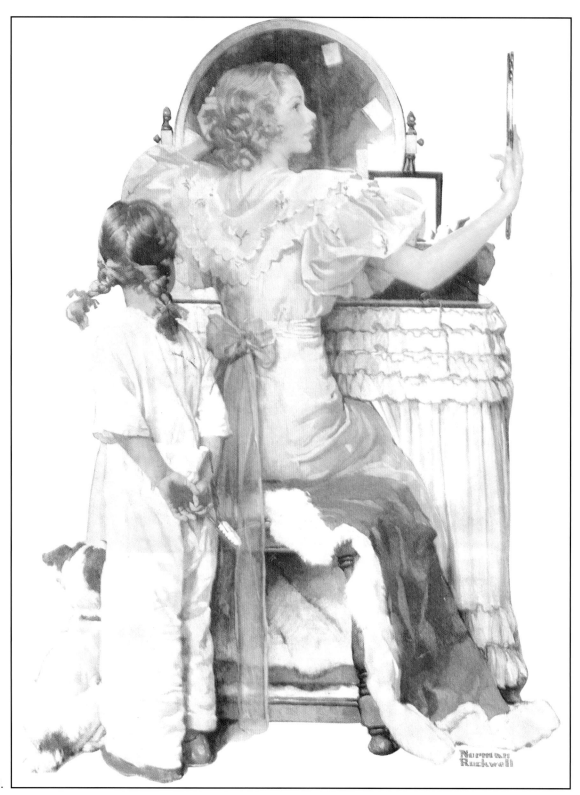

38.

38.《名利场女人（女孩为约会打扮）》

　　《星期六晚邮报》封面插画，1933 年 10 月 21 日。帆布油画。

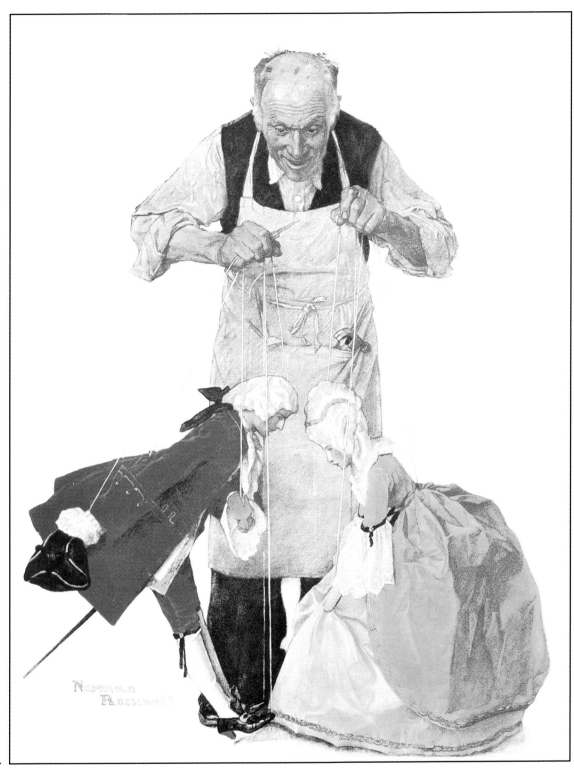

39.

39.《木偶戏表演者》

　　《星期六晚邮报》封面插画，1932 年 10 月 22 日。帆布油画。私人收藏。

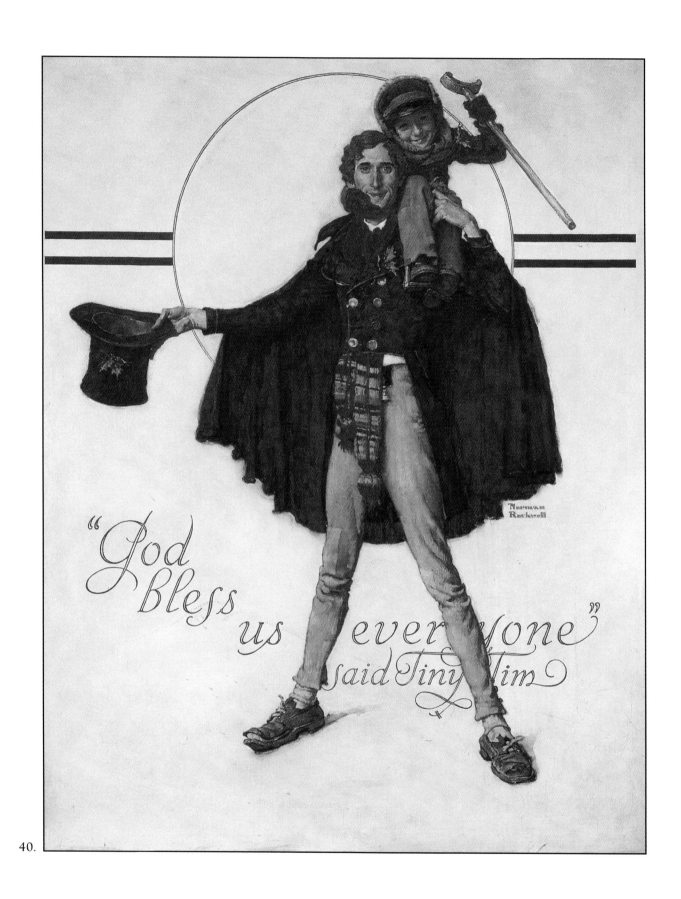

40.

40. 《小蒂姆和鲍勃·克拉奇（上帝保佑我们每个人）》
　　《星期六晚邮报》封面插画，1934 年 12 月 15 日。帆布油画。私人收藏。

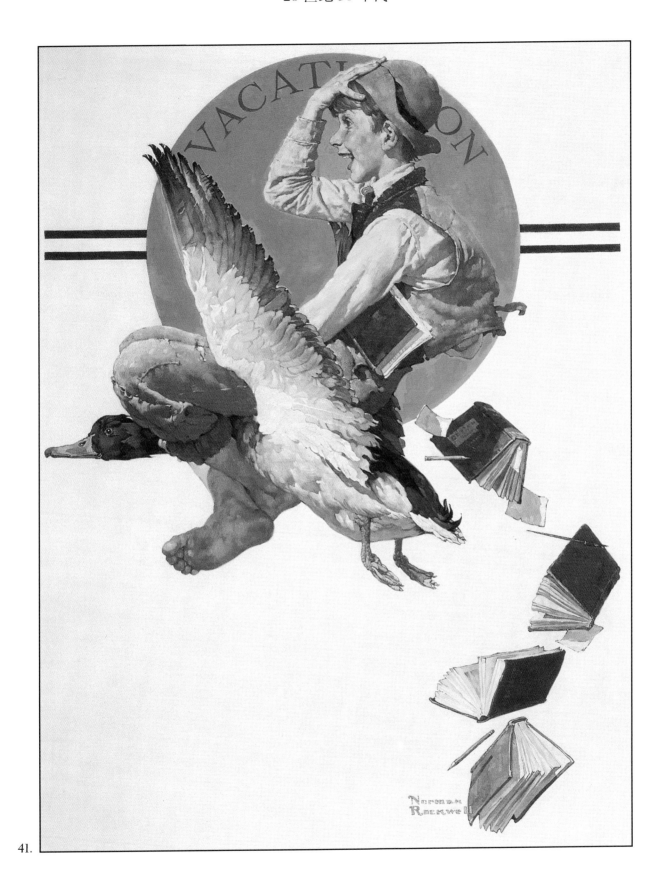

41.

41. 《度假：男孩骑上大鹅》
　　《星期六晚邮报》封面插画，1934 年 6 月 30 日。帆布油画。

42.

42.《魅力之地》
《星期六晚邮报》第18—19页，1934年12月22日。帆布油画。新罗歇尔图书馆收藏。

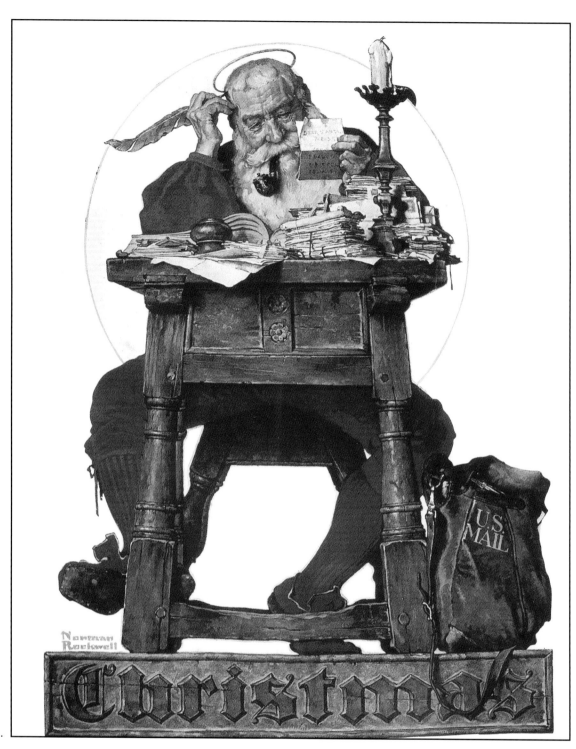

43.

43.《圣诞节: 圣诞老人读信》
　　《星期六晚邮报》封面插画, 1935 年 12 月 21 日。帆布油画。私人收藏。

44.《春日营养品》
　　《星期六晚邮报》封面插画, 1936 年 5 月 30 日。帆布油画。私人收藏。

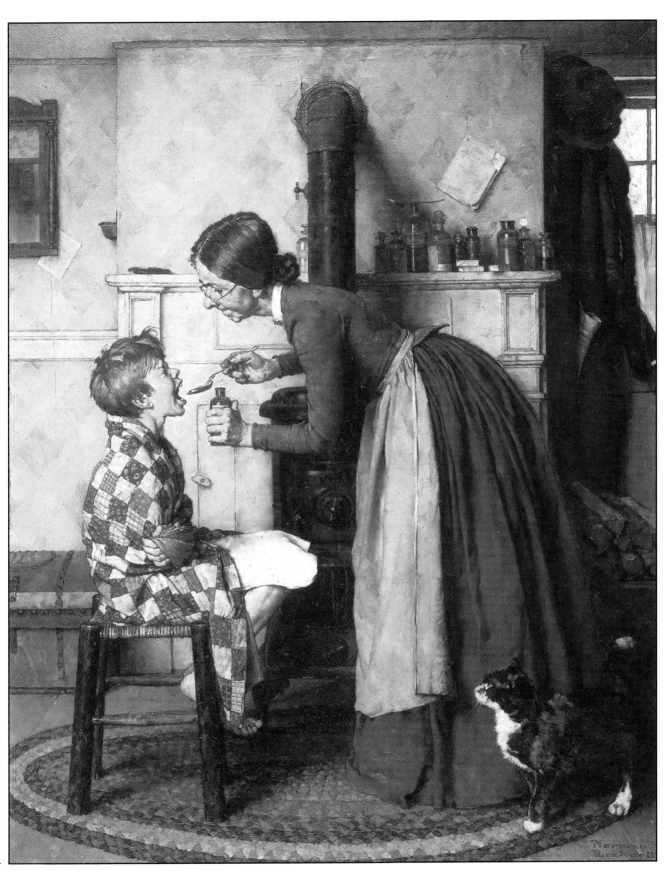

44.

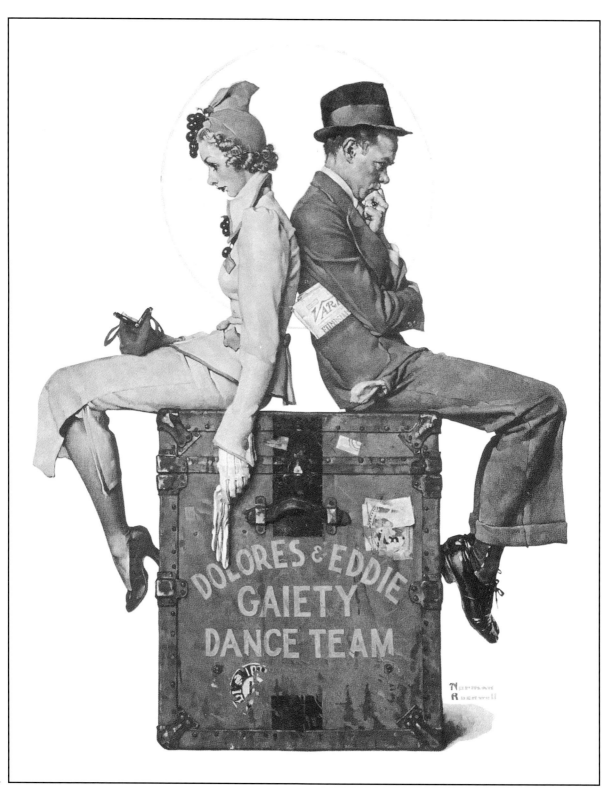

45.

45.《娱乐表演舞蹈队》
　　《星期六晚邮报》封面插画，1937 年 6 月 12 日。帆布油画。沃睿泰公司收藏。

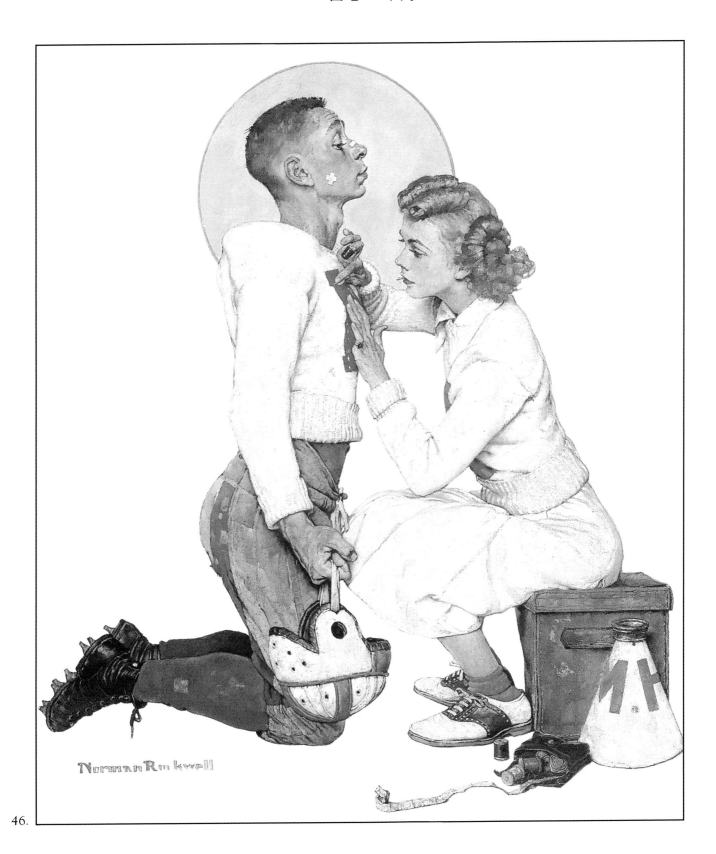

46.

46.《橄榄球英雄（优秀运动员）》

　　《星期六晚邮报》封面插画，1938 年 11 月 19 日。帆布油画。斯托克布里奇的诺曼·洛克威尔博物馆收藏，
　　康妮·亚当斯·梅普尔斯（Connie Adams Maples）赠送。

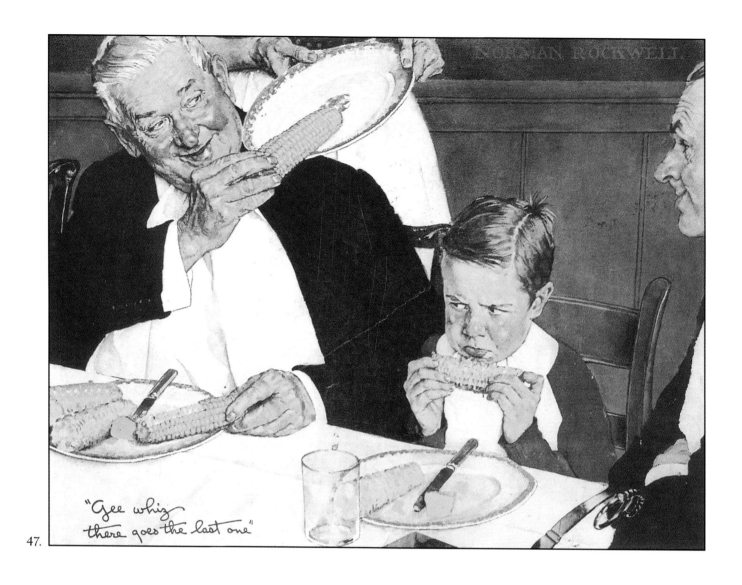

47.

47. 《哎呀，这是最后一个了》
 绿巨人玉米罐头广告，1938—1940 年。帆布油画。私人收藏。

48. **《圣诞节快乐：男人与圣诞鹅》**
 《星期六晚邮报》封面插画，又名《马格顿公共马车》或《匹克威克先生》，1938 年 12 月 17 日。
 帆布油画。私人收藏。

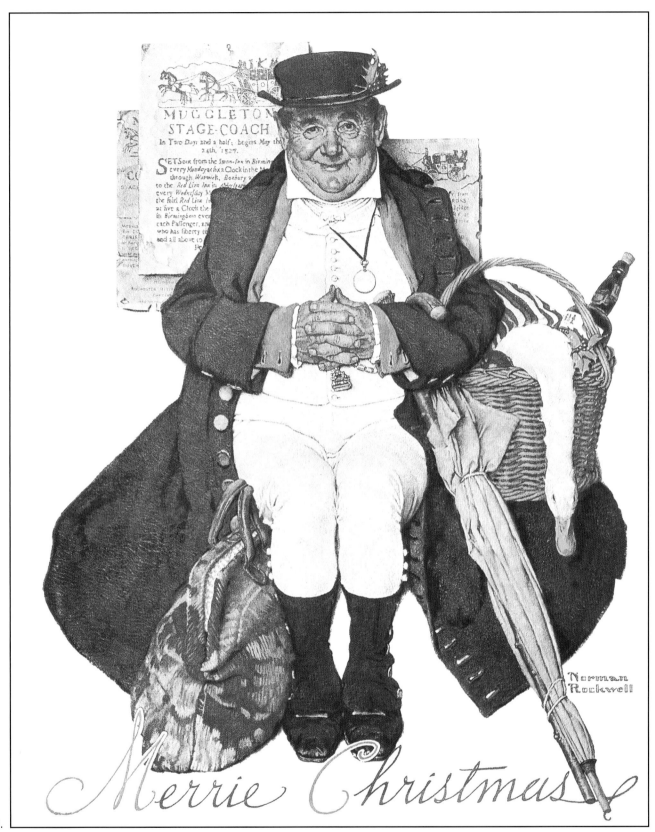

48.

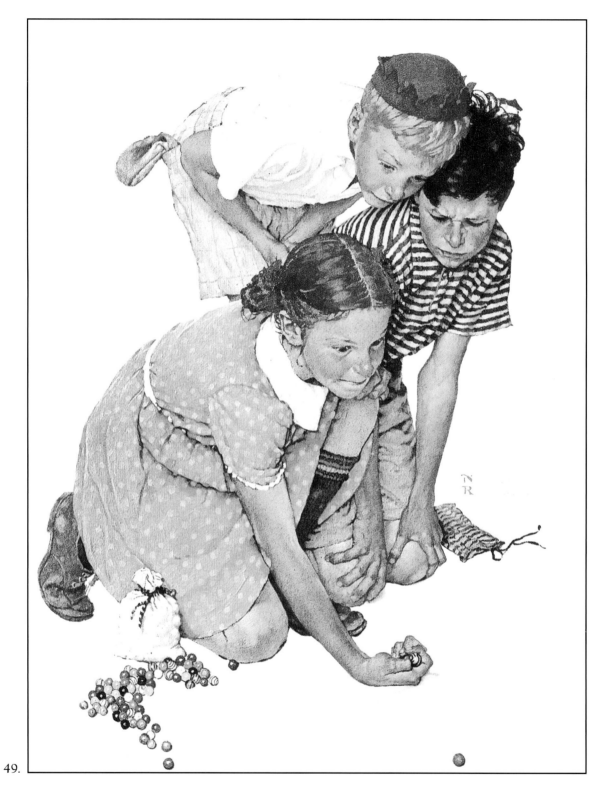

49.

49.《弹珠冠军》

《星期六晚邮报》封面插画，1939 年 9 月 2 日。帆布油画。私人收藏。

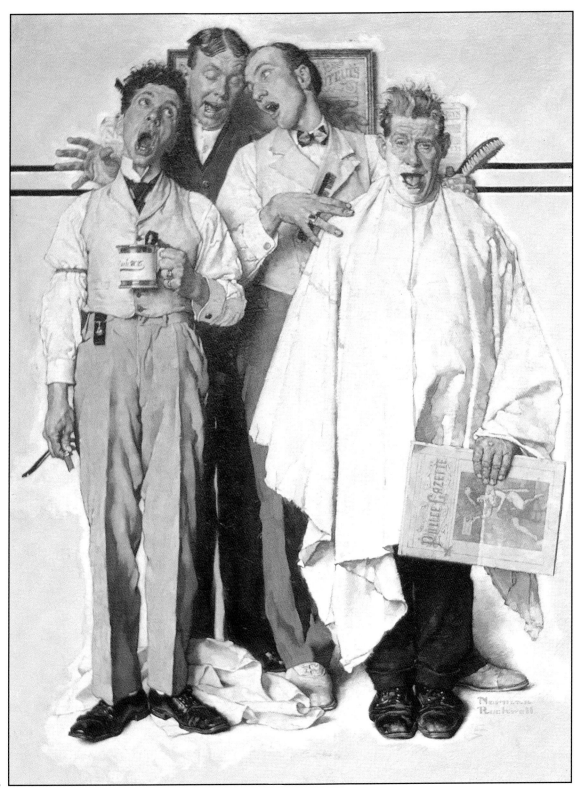

50.

50.《理发店四重唱》
　　《星期六晚邮报》封面插画，1936 年 9 月 26 日。帆布油画。私人收藏。

第四部分
20 世纪 40 年代

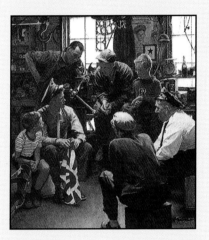

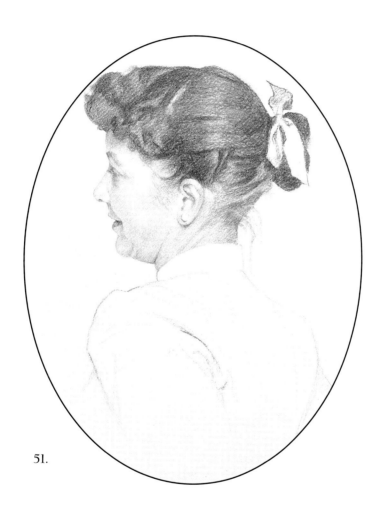

51.

51. 《玛丽·巴斯托·洛克威尔肖像画》
 约 1950 年。纸上炭笔画。私人收藏。

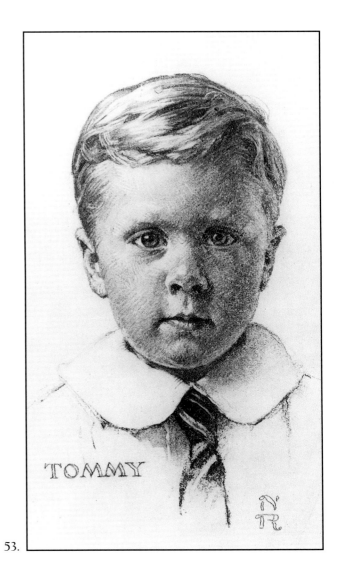

TOMMY

53.

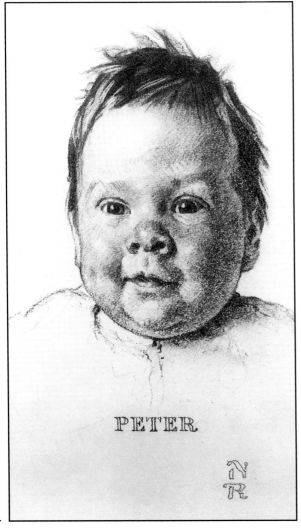

PETER

52.

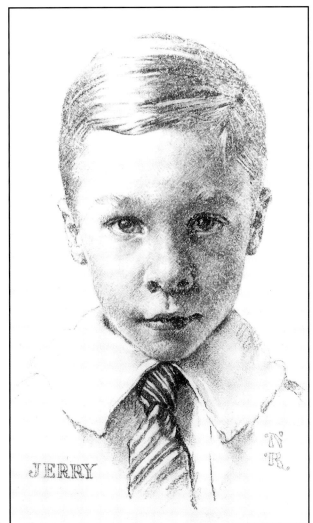

54.

52. 《皮特·洛克威尔肖像画》
 约 1940 年。纸上炭笔画。私人收藏。

53. 《汤米·洛克威尔肖像画》
 约 1940 年。纸上炭笔画。私人收藏。

54. 《杰里·洛克威尔肖像画》
 约 1940 年。纸上炭笔画。私人收藏。

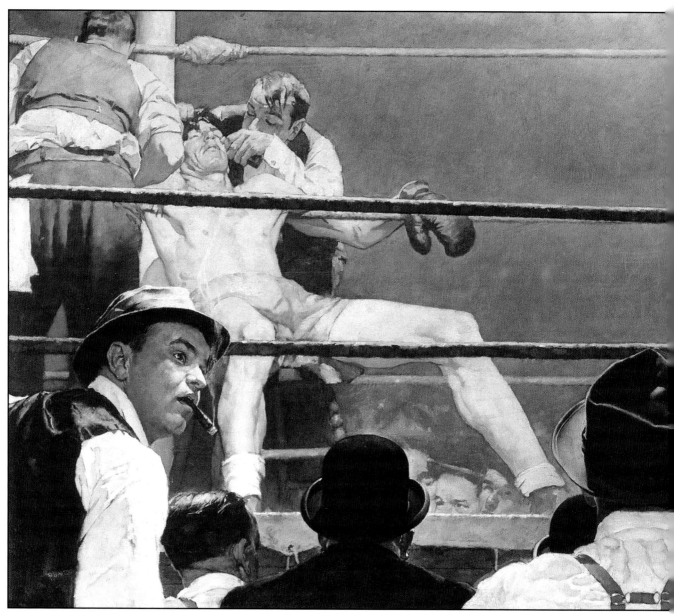

55.

55. 《名副其实神枪手》
　　《美国杂志》（*American Magazine*）第 40—41 页，D.D. 比彻姆作品《名副其实神枪手》的插画，
　　1941 年 6 月。帆布油画。斯托克布里奇的诺曼·洛克威尔博物馆收藏。

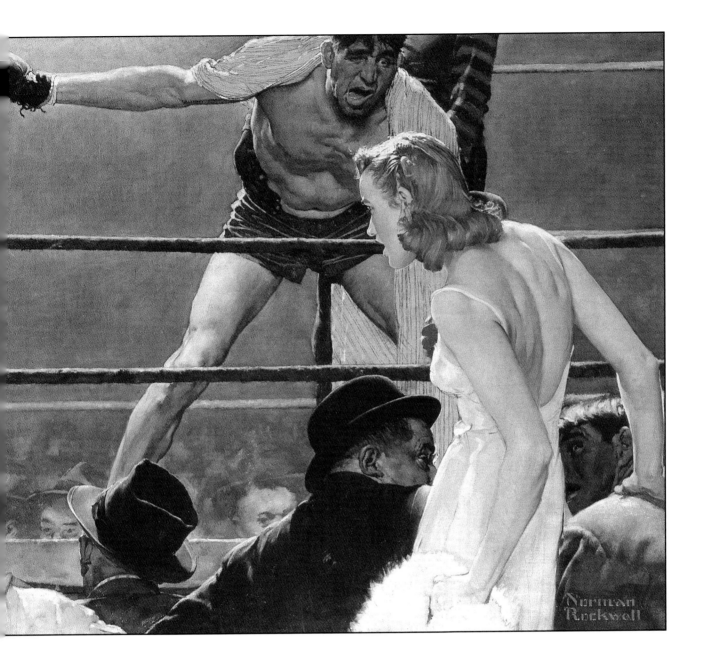

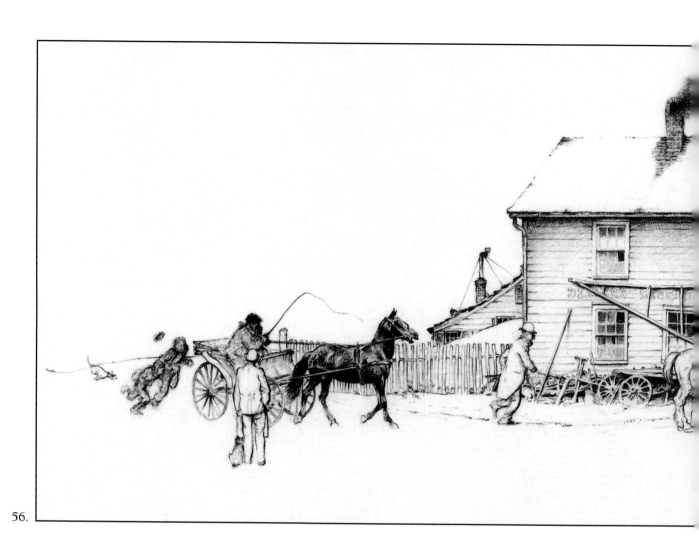

56.

56.《按顺序接班的铁匠铺男孩（铁匠铺）》

《星期六晚邮报》第 9 页，爱德华·W. 奥布莱恩作品《按顺序接班的铁匠铺男孩》
的插画，1940 年 11 月 2 日。纸上炭笔画。私人收藏。

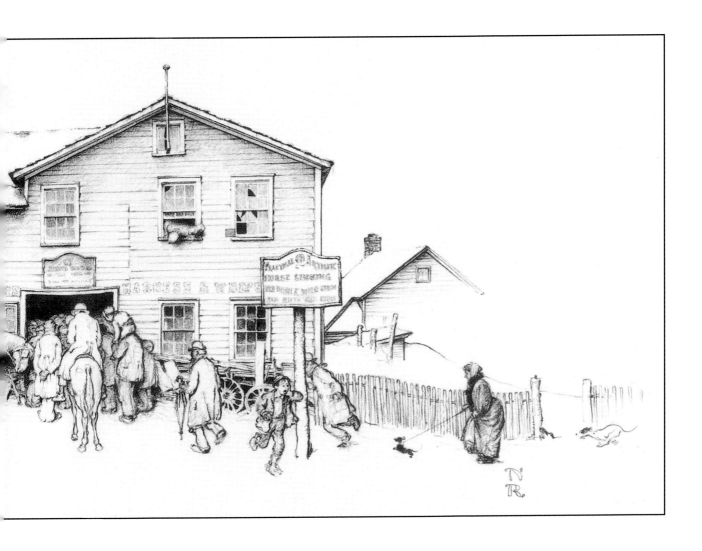

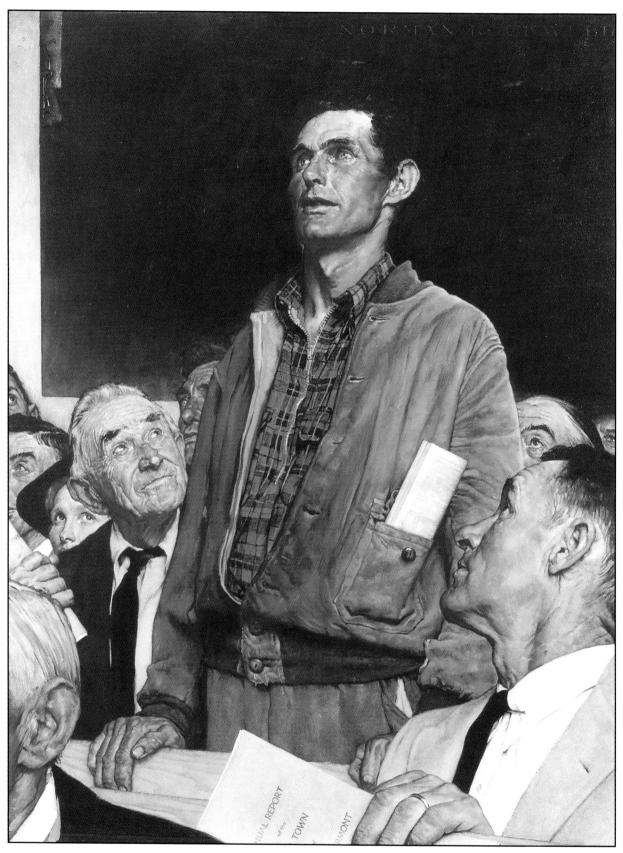

57.

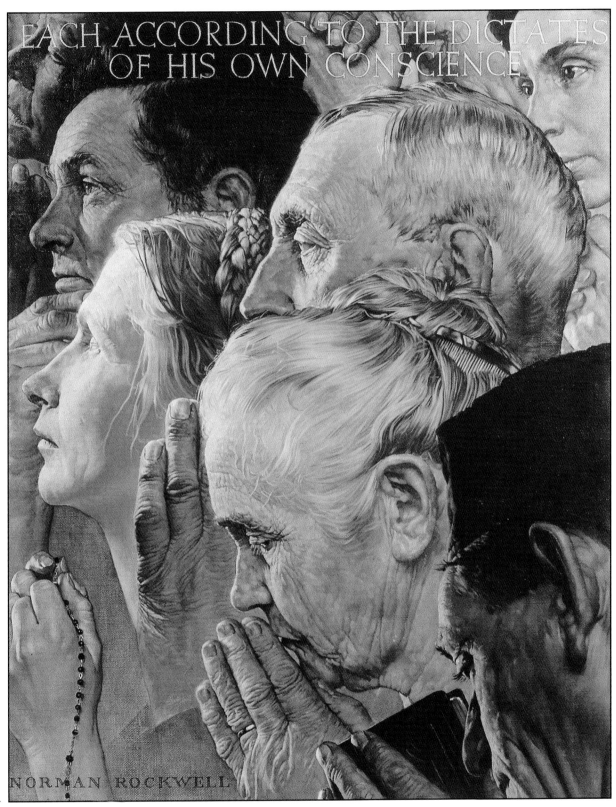

58.

59.

57. **《演讲自由》**
《星期六晚邮报》第85页，布斯·塔金顿文章《演讲自由》的插画，1943年2月20日。
帆布油画。斯托克布里奇的诺曼·洛克威尔博物馆收藏。

58. **《信仰自由》**
《星期六晚邮报》第85页，威尔·杜兰特文章《信仰自由》的插画，1943年2月27日。
帆布油画。斯托克布里奇的诺曼·洛克威尔博物馆收藏。

59. **《艾拉姨妈去旅行》**
《女士家庭杂志》第20—21页，玛瑟琳·考克斯文章《艾拉姨妈去旅行》的插画，
1942年4月。帆布油画。斯托克布里奇的诺曼·洛克威尔博物馆收藏。

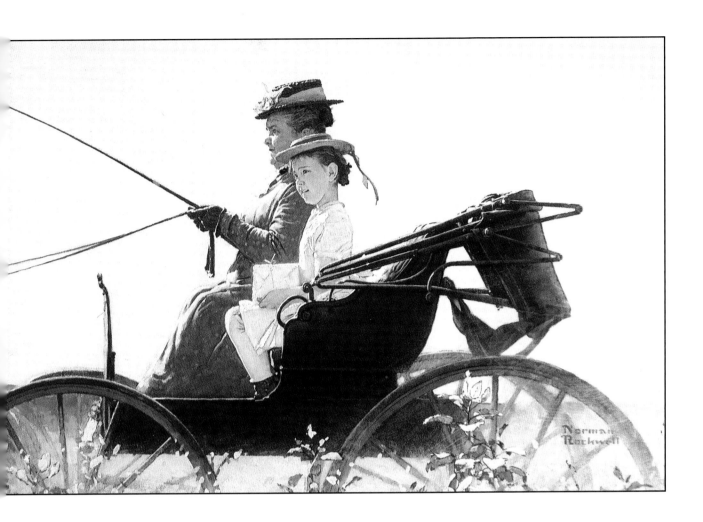

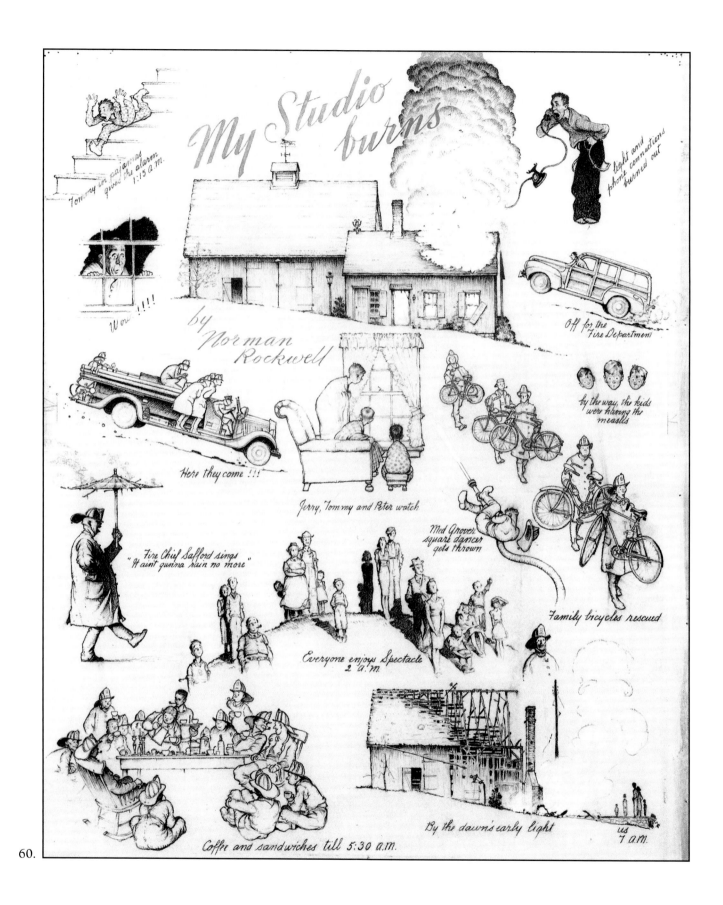

60.

60. 《我的工作室着火了》

　　《星期六晚邮报》第 11 页，1943 年 7 月 17 日。纸上炭笔画。私人收藏。

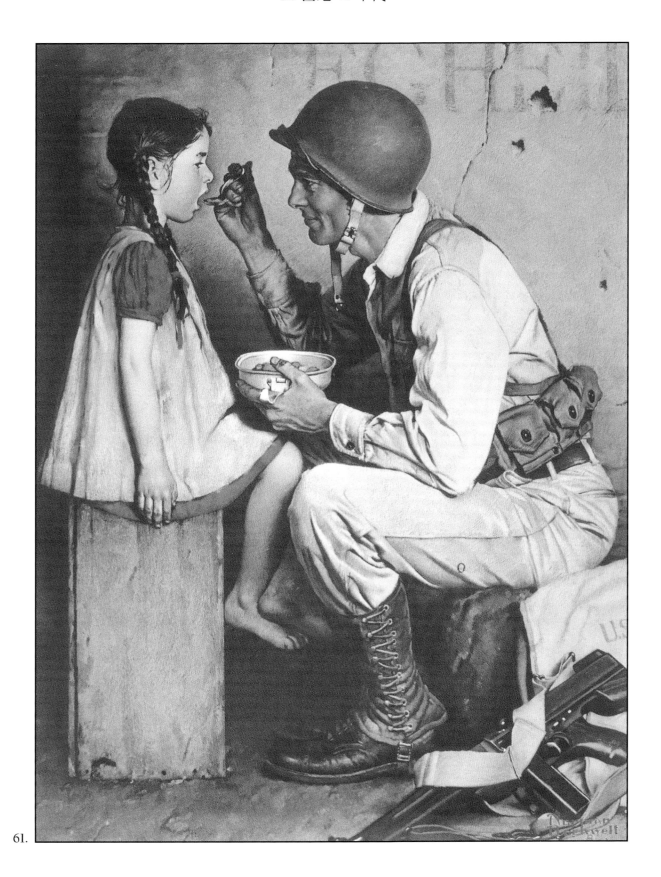

61.

61.《美国之路》
　　二战期间为美国残疾退伍军人而作的海报，1944 年。油画。美国残疾退伍军人协会收藏。

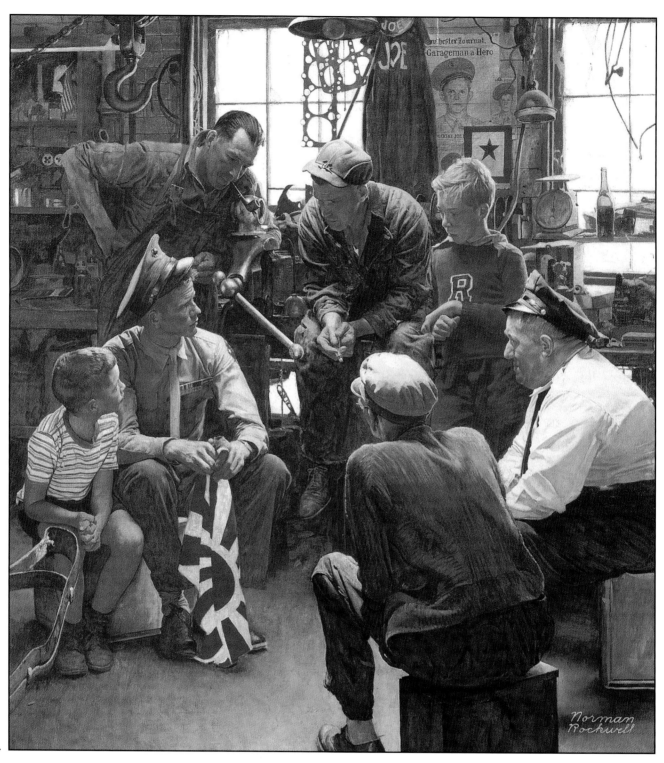

62.

62.《归家的水兵》

　　《星期六晚邮报》封面插画，1945 年 10 月 13 日。帆布油画。

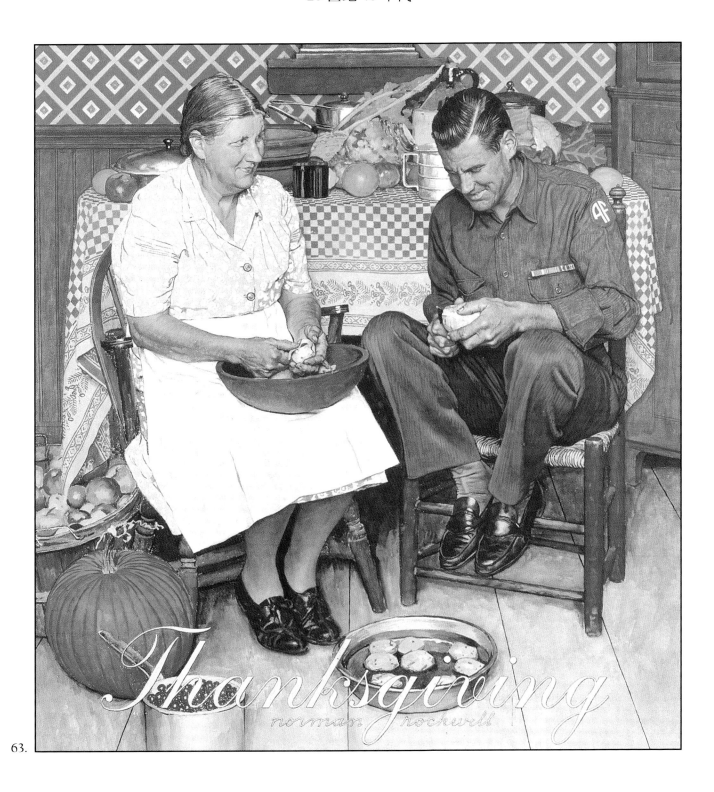

63.

63. 《感恩节: 母亲和儿子削土豆》
　　《星期六晚邮报》封面插画, 1945 年 11 月 24 日。帆布油画。私人收藏。

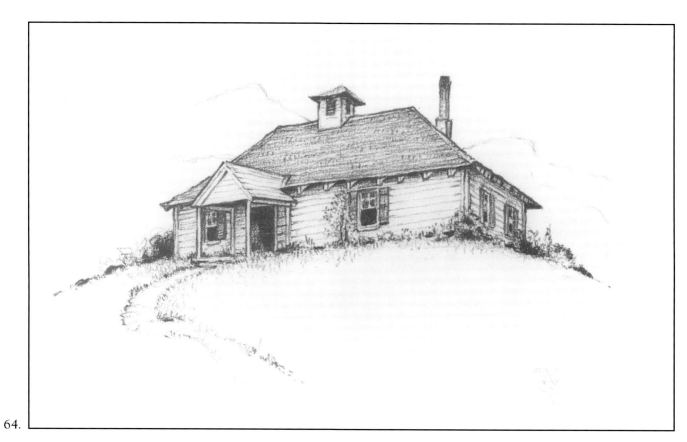

64.

64. 《诺曼·洛克威尔拜访一座乡村学校》之一

　　《星期六晚邮报》第 24 页, 选自《诺曼·洛克威尔拜访一座乡村学校》系列插画,
　　1946 年 11 月 2 日。纸上 Wolff 铅笔画。私人收藏。

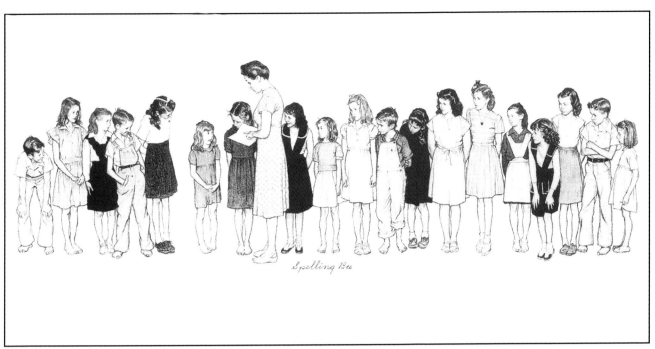

65.

65. 《诺曼·洛克威尔拜访一座乡村学校》之二
《星期六晚邮报》第 26—27 页，选自《诺曼·洛克威尔拜访一座乡村学校》系列插画，
"拼字比赛。记住，e 前面是 i，在 c 后面除外——例外情况除外"，1946 年 11 月 2 日。
纸上 Wolff 铅笔画。私人收藏。

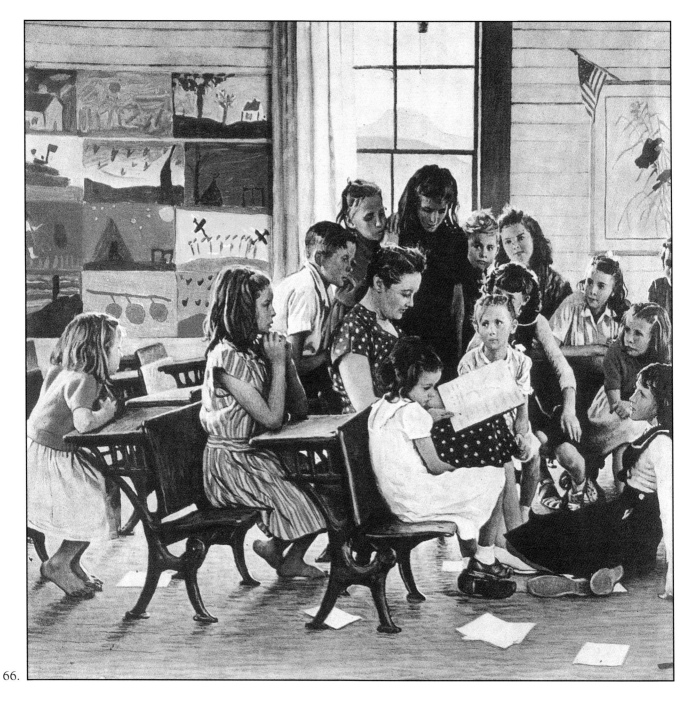

66.

66、66a.《诺曼·洛克威尔拜访一座乡村学校》之三

《星期六晚邮报》第24—25页,选自《诺曼·洛克威尔拜访一座乡村学校》系列插画,1946年11月2日。帆布油画。私人收藏。

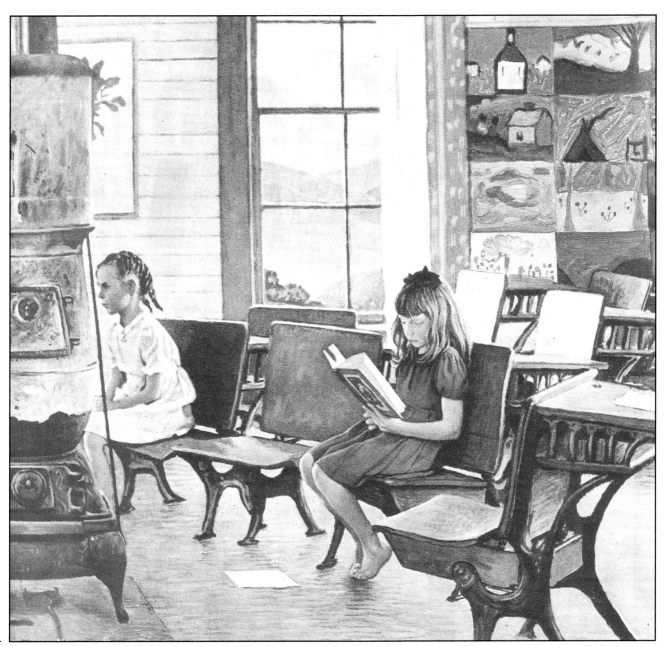

66a.

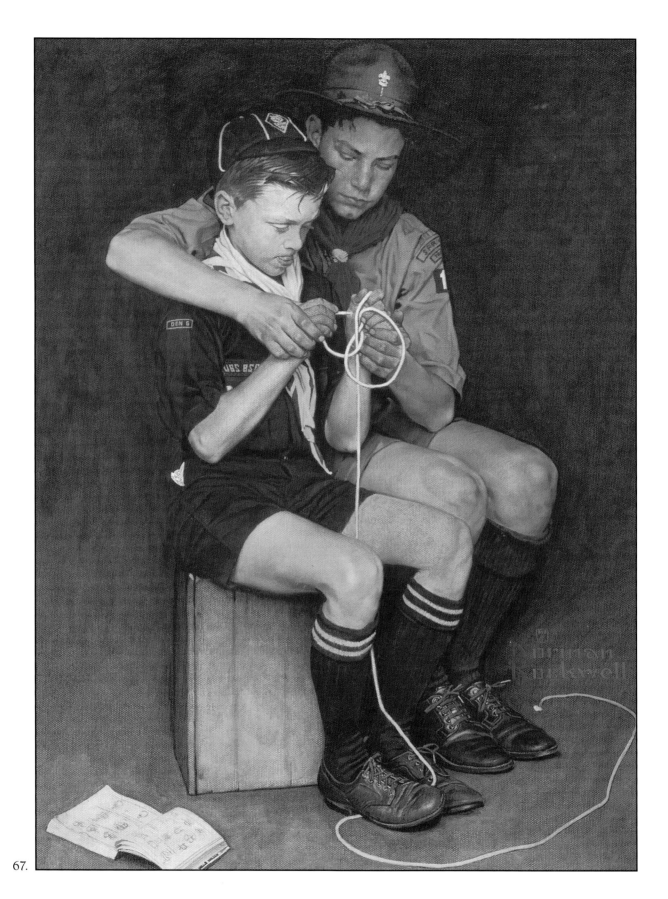

67.

67. 《指引的手》

　　美国童子军协会日历插画, 1946 年。©1946 Brown&Bigelow. 版权所有。
　　帆布油画。美国童子军协会国家办事处收藏。

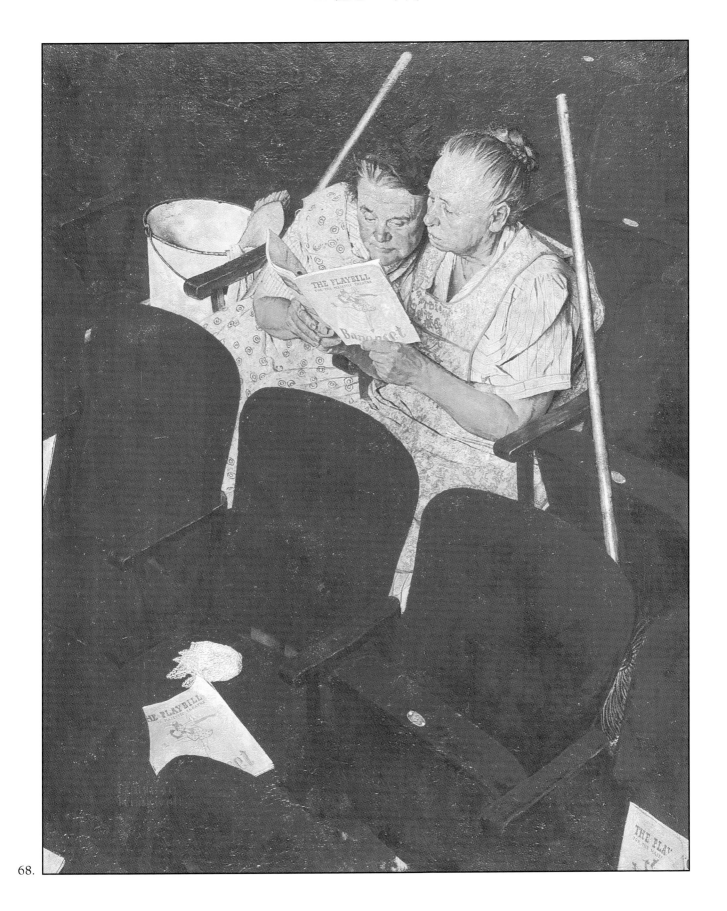

68.

68.《剧院里的女佣人》
　　《星期六晚邮报》封面插画，1946 年 4 月 6 日。帆布油画。私人收藏。

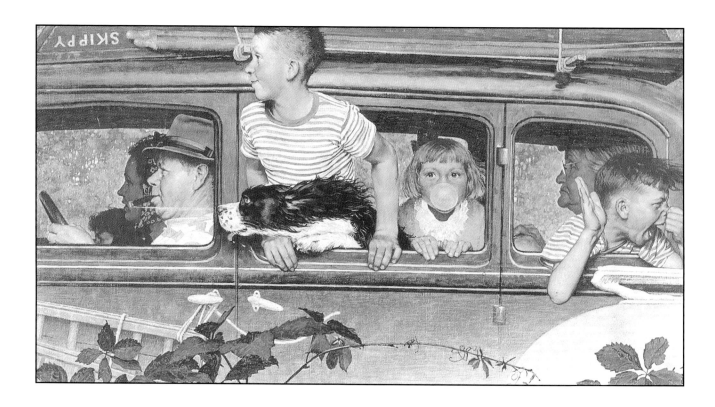

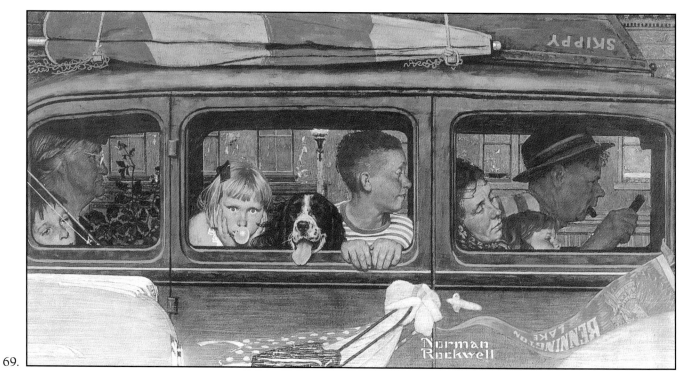

69.

69.《去与回》
　　《星期六晚邮报》封面插画, 1947 年 8 月 30 日。帆布油画。斯托克布里奇
　　的诺曼·洛克威尔博物馆收藏。

128

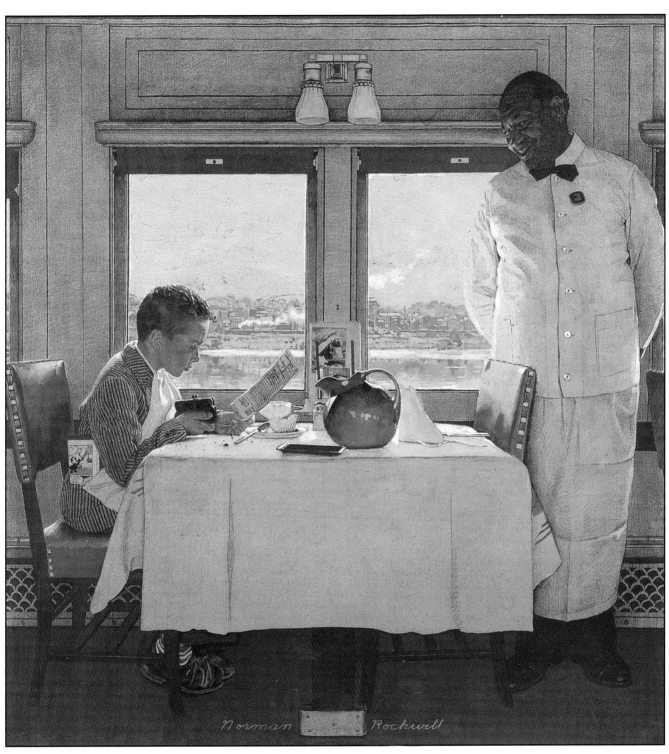

70.

70.《餐车里的男孩》

　　《星期六晚邮报》封面插画，1946 年 12 月 7 日。帆布油画。私人收藏。

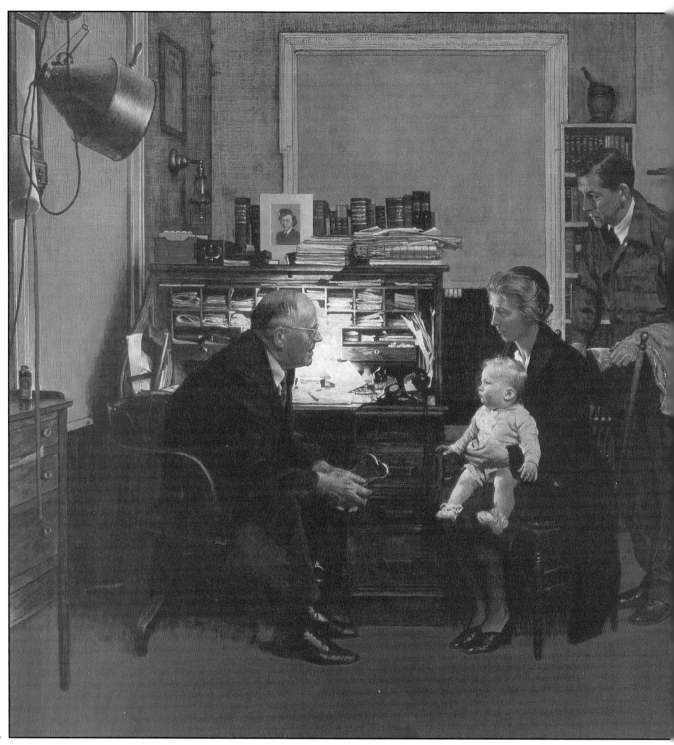

71.

71. 《诺曼·洛克威尔拜访一位家庭医生》
《星期六晚邮报》第 30—31 页，选自《诺曼·洛克威尔拜访一位家庭医生》系列插画，
1947 年 4 月 12 日。帆布油画。斯托克布里奇的诺曼·洛克威尔博物馆收藏。

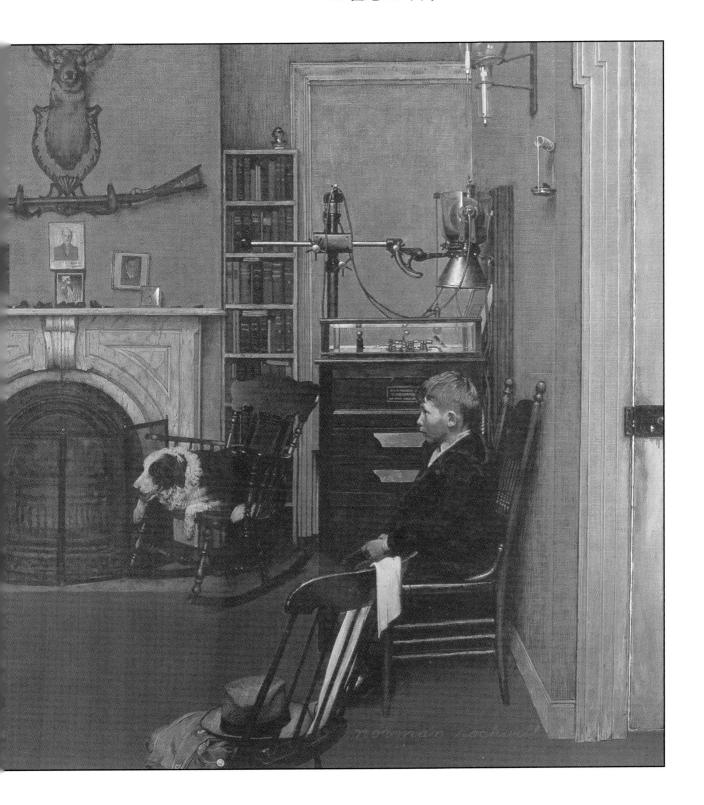

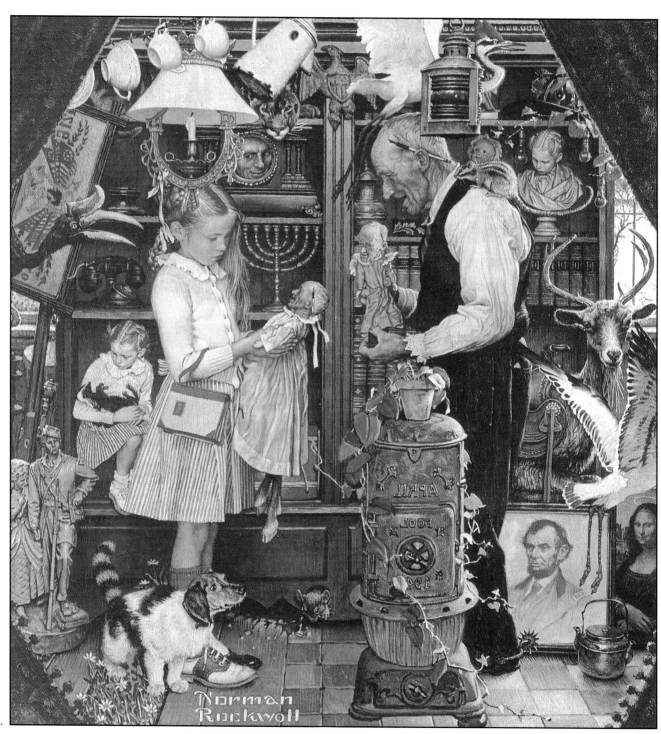

72.

72.《愚人节：女孩与店主》
　　《星期六晚邮报》封面插画，1948 年 4 月 3 日。私人收藏。

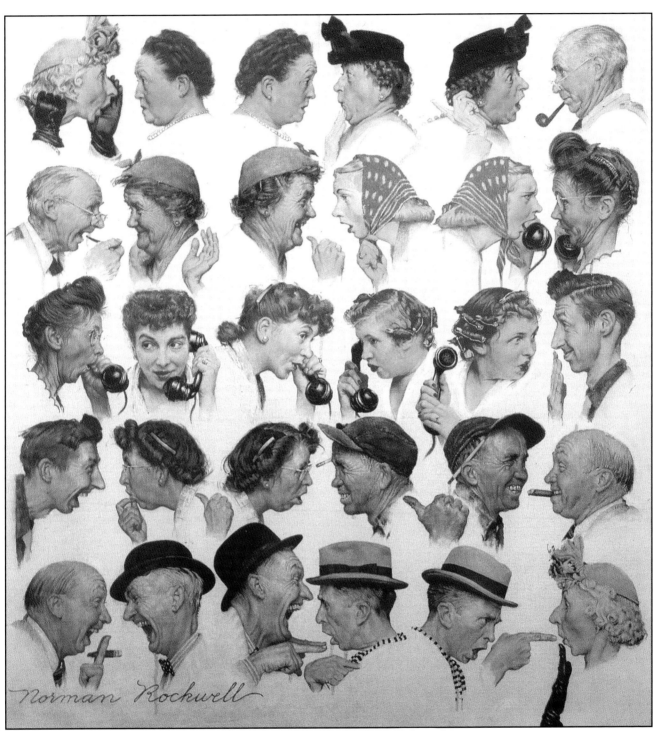

73.

73.《流言蜚语》
　　《星期六晚邮报》封面插画，1948 年 3 月 6 日。帆布油画。

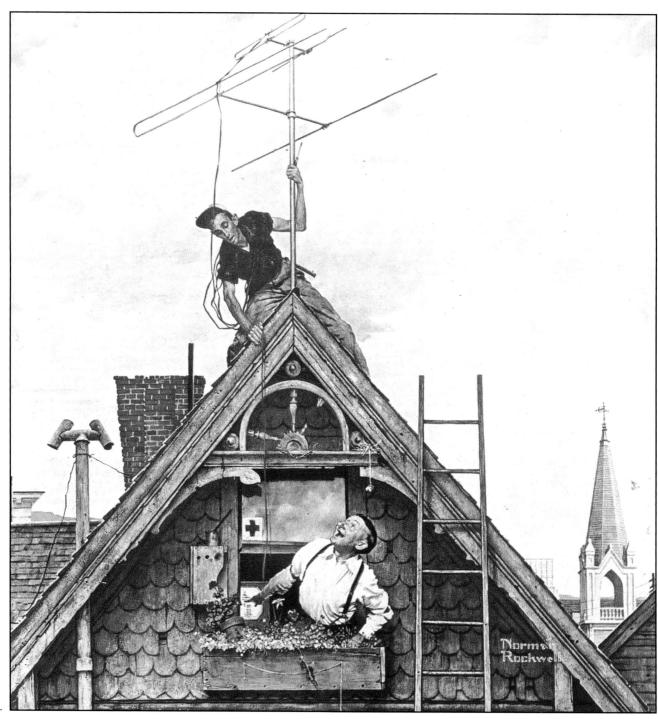

74.

74.《新电视天线》

　　《星期六晚邮报》封面插画，1949 年 11 月 5 日。帆布油画。

　　洛杉矶郡立美术馆收藏。

第五部分
20 世纪
50 至 70 年代

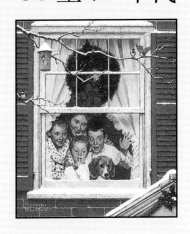

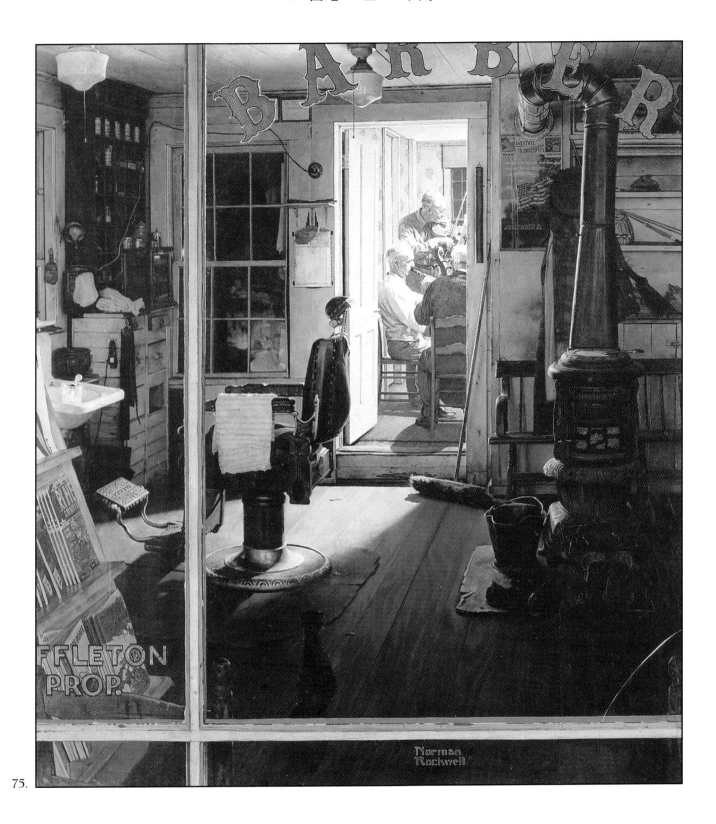

75.

75.《萨法里顿的理发店》
　　《星期六晚邮报》封面插画，1950 年 4 月 29 日。帆布油画。伯克郡博物馆收藏。

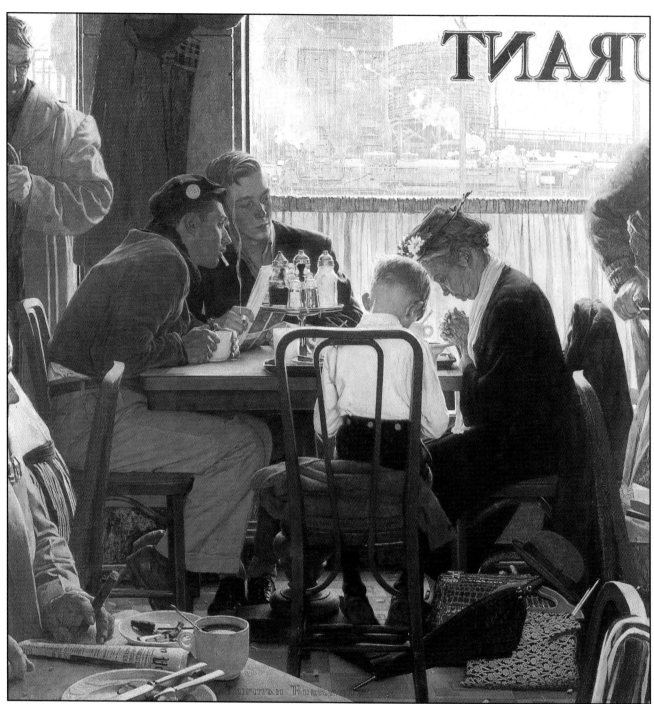

76.

76. 《餐前祷告》

　　《星期六晚邮报》封面插画，1951 年 11 月 24 日。帆布油画。私人收藏。

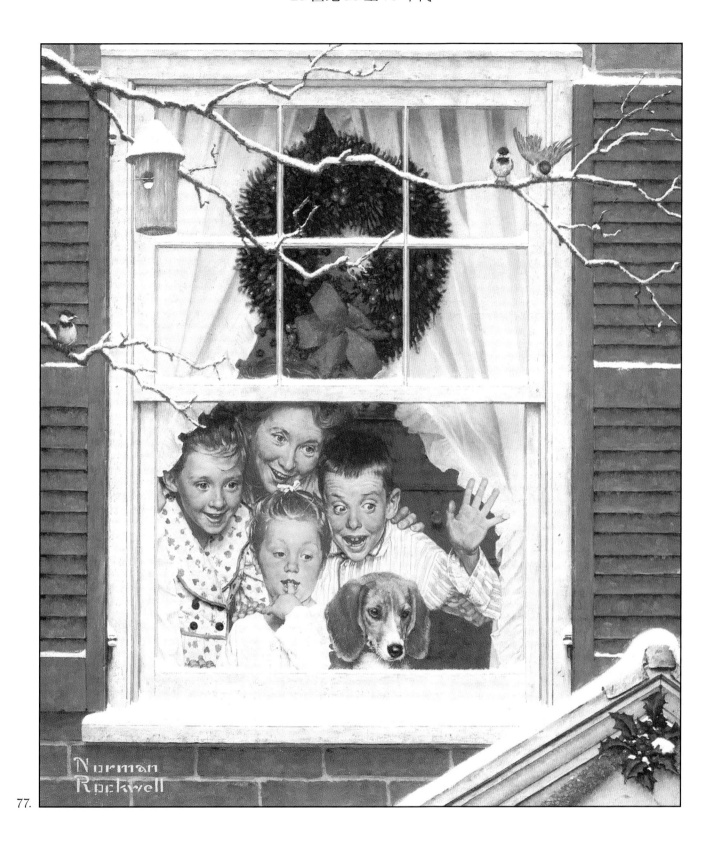

77.

77.《看呐！爸爸开来了一辆新的普利茅斯！》
　　普利茅斯汽车广告，1951 年。帆布油画。私人收藏。

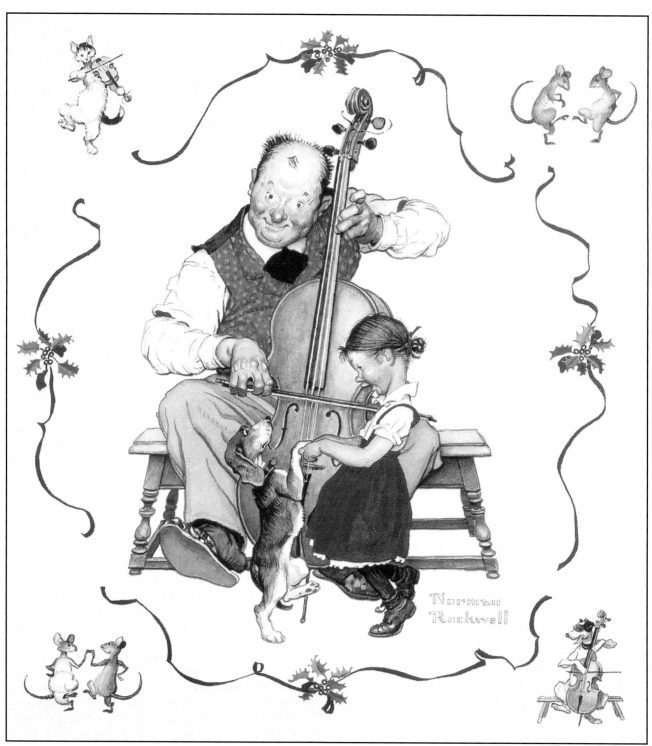

78.

78.《圣诞起舞》

　　贺曼（Hallmark）贺卡公司出品的圣诞节卡片，1950 年。硬纸板水彩画。贺曼贺卡公司收藏。

79.《祝所有人晚安》

　　贺曼贺卡公司出品的圣诞节卡片，1954 年。硬纸板水彩画。贺曼贺卡公司收藏。

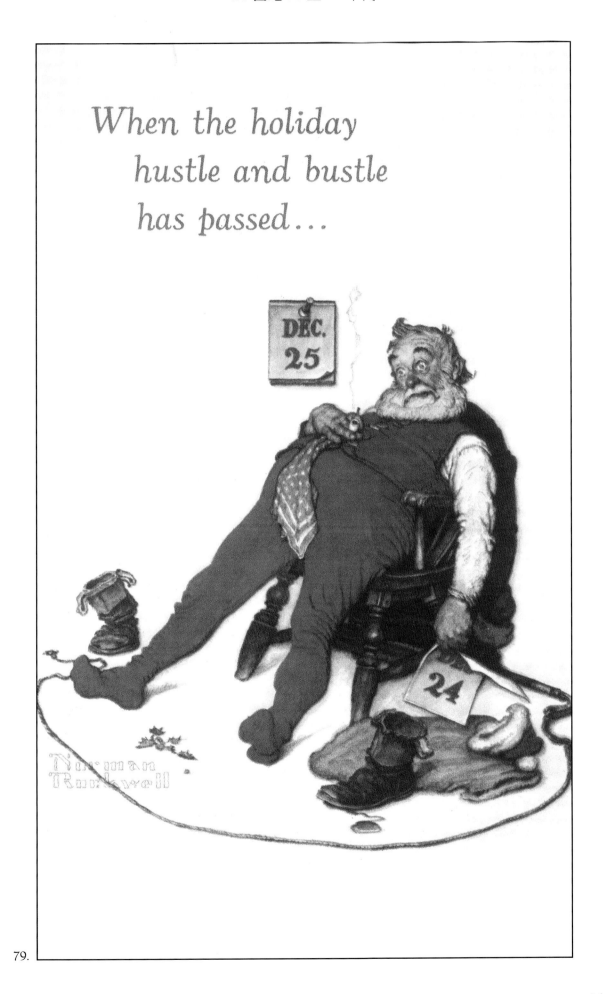

79.

80.

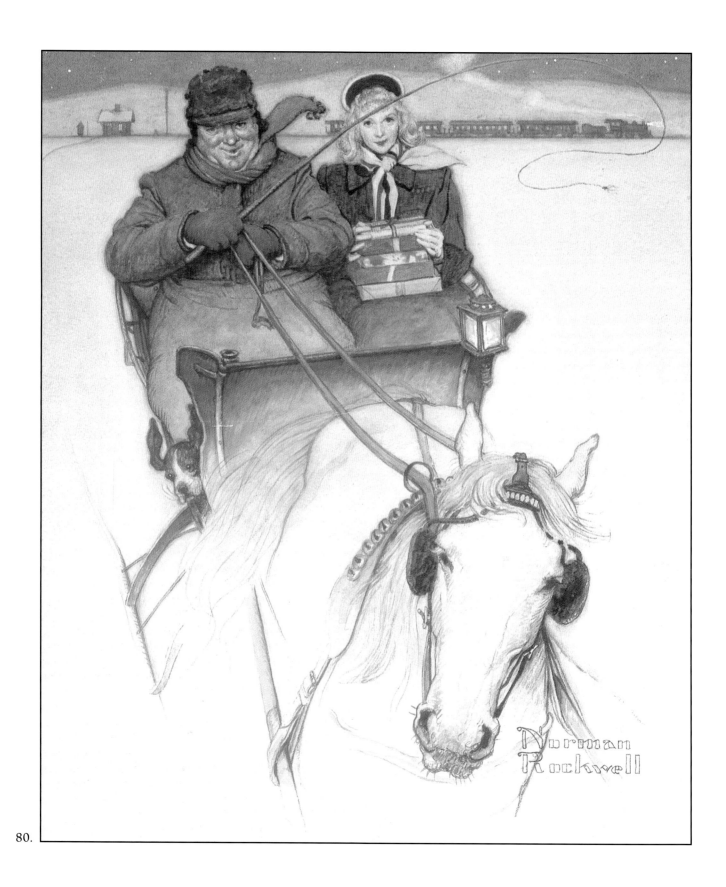

80.《归家》

　　贺曼贺卡公司出品的圣诞节卡片。硬纸板水彩画。贺曼贺卡公司收藏。

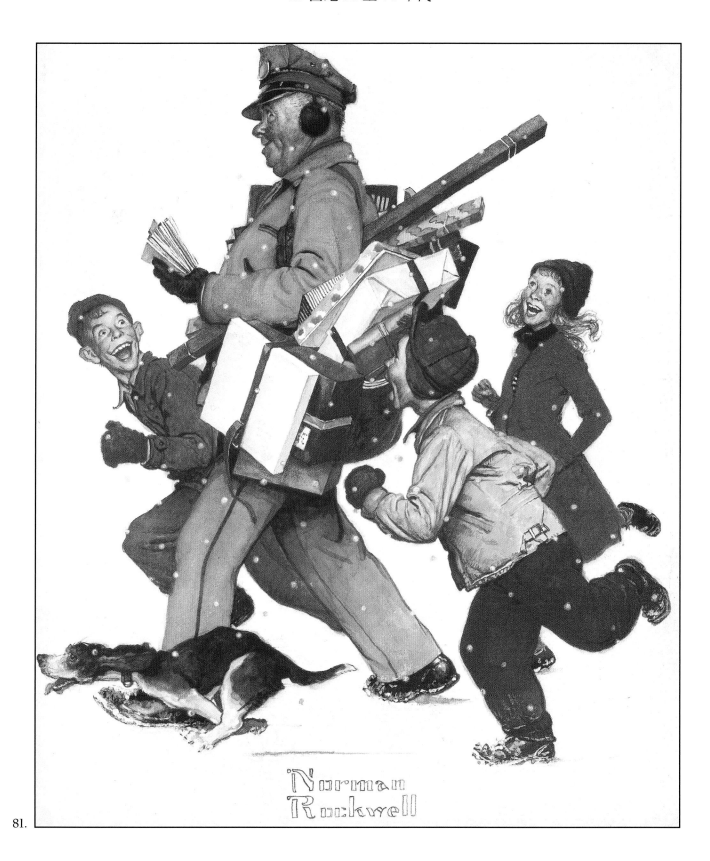

81.

81.《快乐的邮递员》

　　贺曼贺卡公司出品的圣诞节卡片。硬纸板水彩画。贺曼贺卡公司收藏。

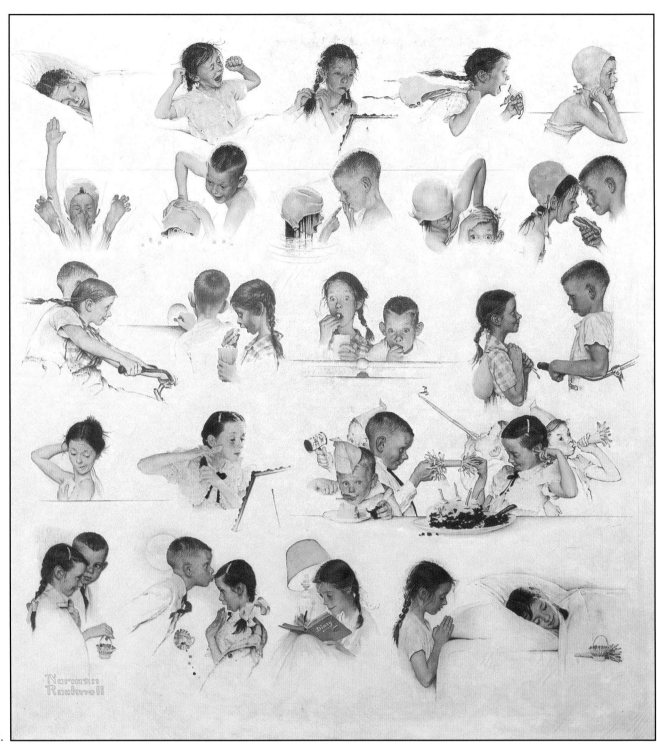

82.

82.《一个小女孩的日常》
 《星期六晚邮报》封面插画，1952 年 8 月 30 日。帆布油画。斯托克布里奇的诺曼·洛克
 威尔博物馆收藏。

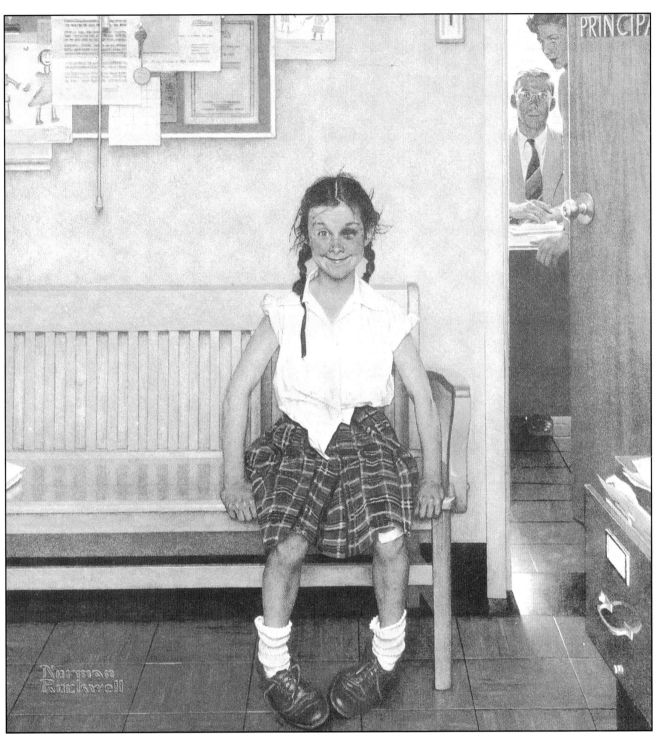

83.

83.《眼部乌青的女孩》
　　《星期六晚邮报》封面插画，1953 年 5 月 23 日。帆布油画。沃兹沃思学会收藏。

84. 《沉迷于车轮的男孩（发明家）》
　　福特汽车公司 50 周年纪念插画，1952 年。板面油画。亨利·福特
　　博物馆和格林菲尔德村收藏。

84.

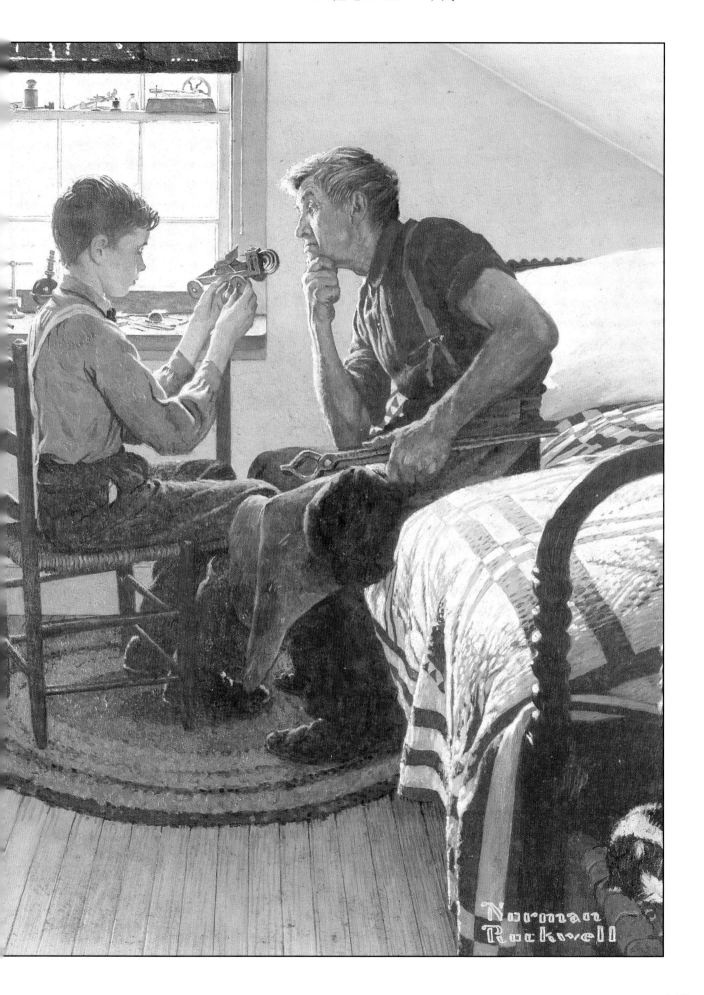

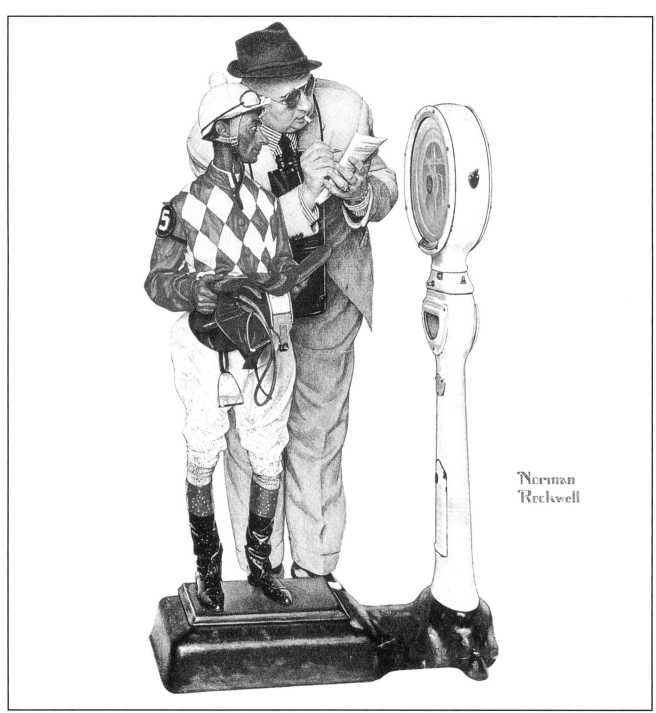

85.

85.《赛前称重（赛马骑师）》

　　《星期六晚邮报》封面插画，1958 年 6 月 28 日。帆布油画。新不列颠美国艺术博物馆收藏。

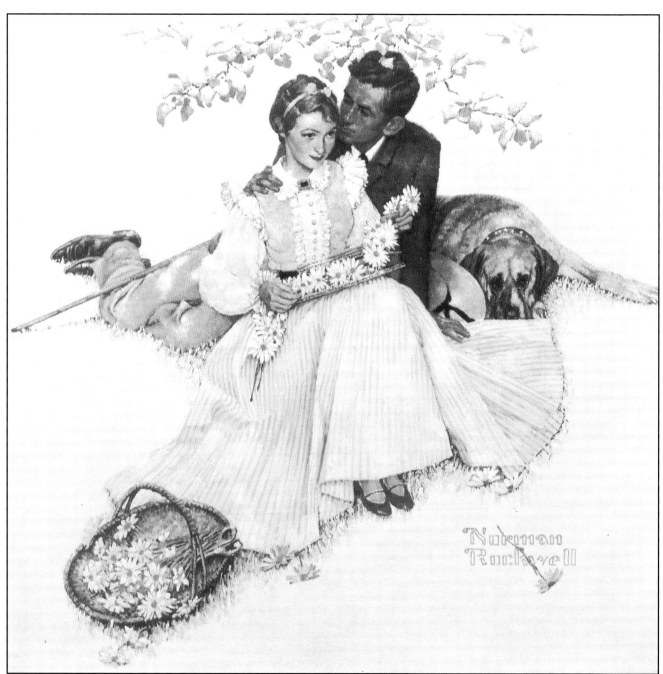

86.

86.《初放的花朵》
　　四季日历，1955 年春。©1953 Brown&Bigelow. 版权所有。帆布油画。

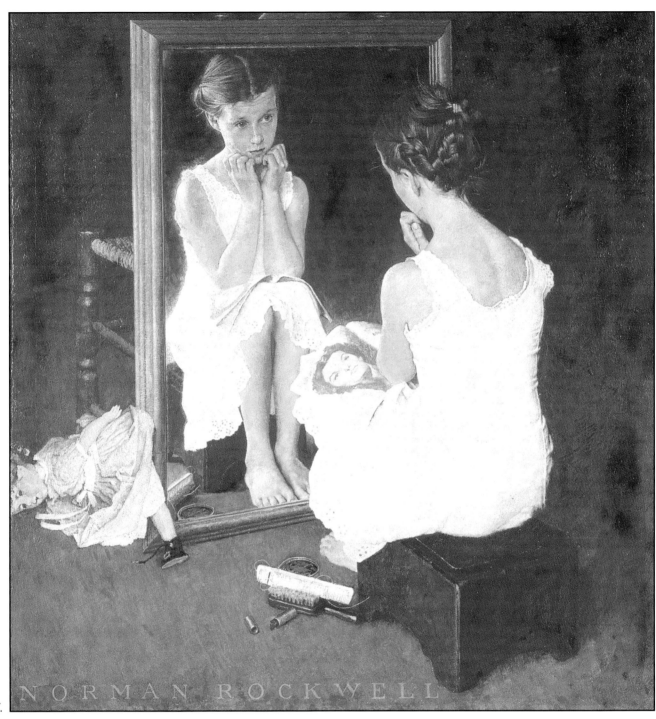

87.

87.《镜子前的女孩》

　　《星期六晚邮报》封面插画，1954 年 3 月 6 日。帆布油画。斯托克布里奇的
　　诺曼·洛克威尔博物馆收藏。

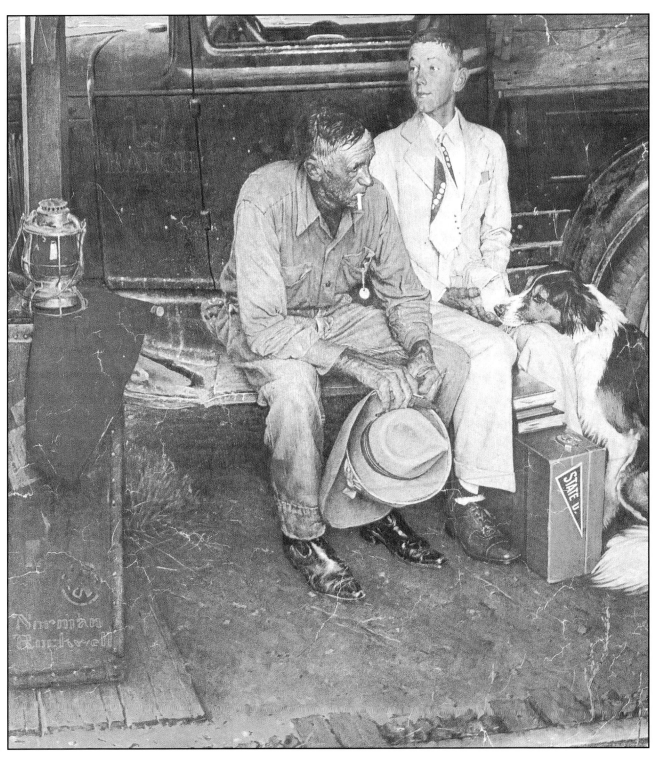

88.

88.《背井离乡》
　　《星期六晚邮报》封面插画，1954 年 9 月 25 日。帆布油画。私人收藏。

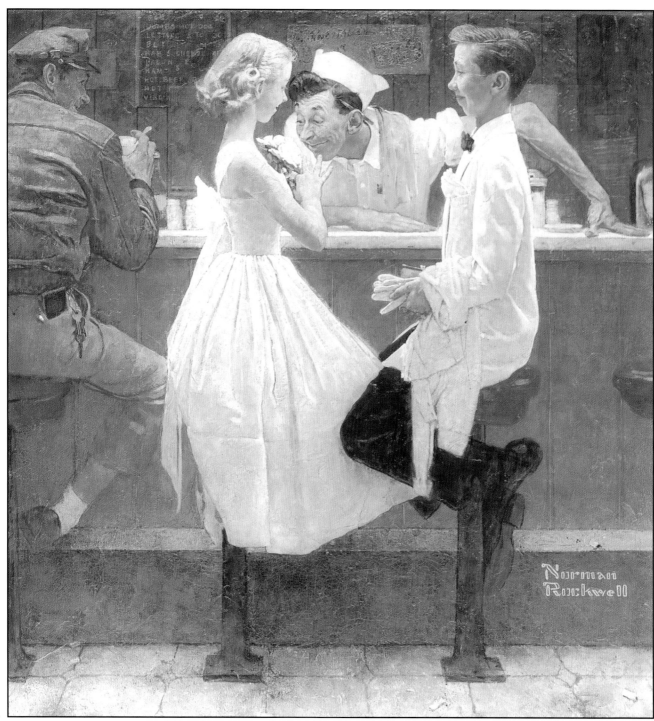

89.

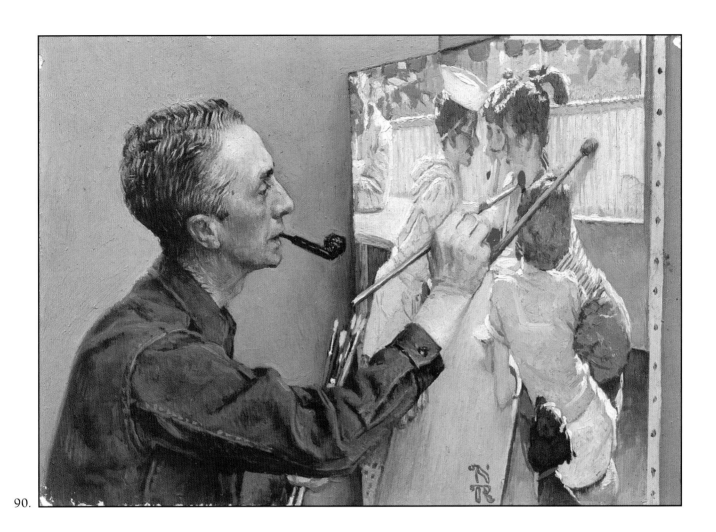

90.

89.《舞会过后》
　　《星期六晚邮报》封面插画，1957 年 5 月 25 日。帆布油画。私人收藏。

90.《诺曼·洛克威尔为冷饮柜售货员作肖像画》
　　1953 年。板面油画。私人收藏。

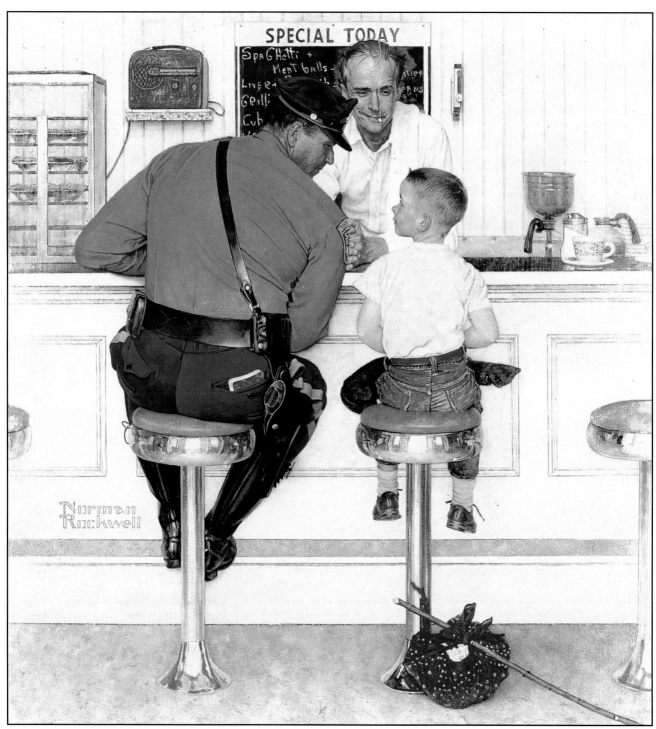

91.

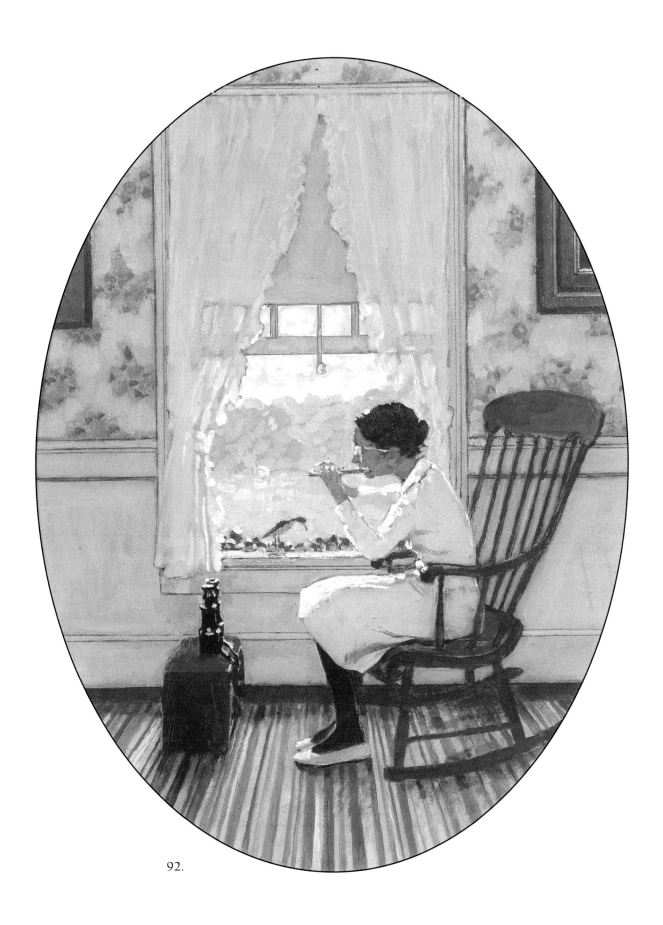

92.

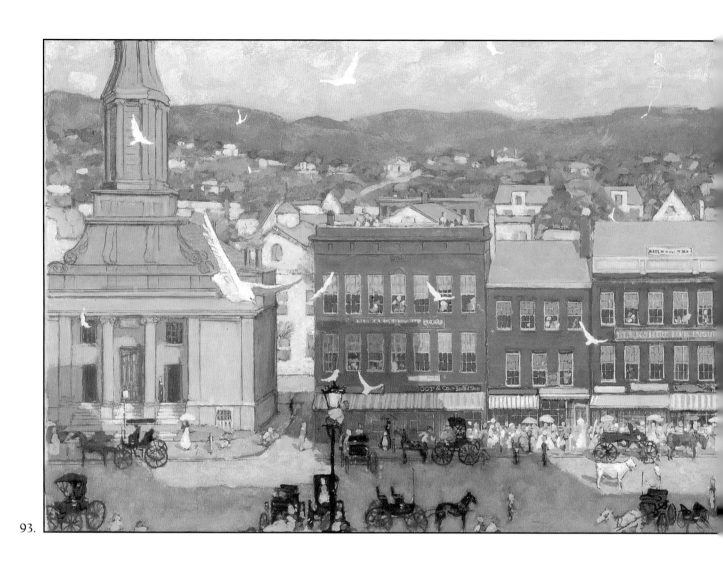

93.

91. **《离家出走》**

《星期六晚邮报》封面插画，1958年9月20日。帆布油画。斯托克布里奇的诺曼·洛克威尔博物馆收藏。

92. **《威利与众不同》**

莫里和诺曼·洛克威尔为作品《威利与众不同》创作的插画，纽约 Funk and Wagnalls 出版社，第16页，1967年。板面油画。斯托克布里奇的诺曼·洛克威尔博物馆收藏。

93. **《皮茨菲尔德大街》**

《皮茨菲尔德大街》习作，1963年。胶合板纸上油画。伯克郡历史学会收藏。

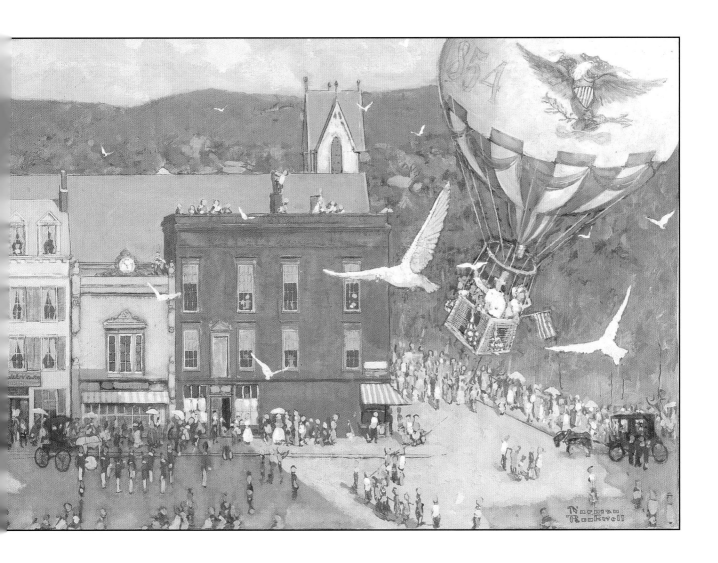

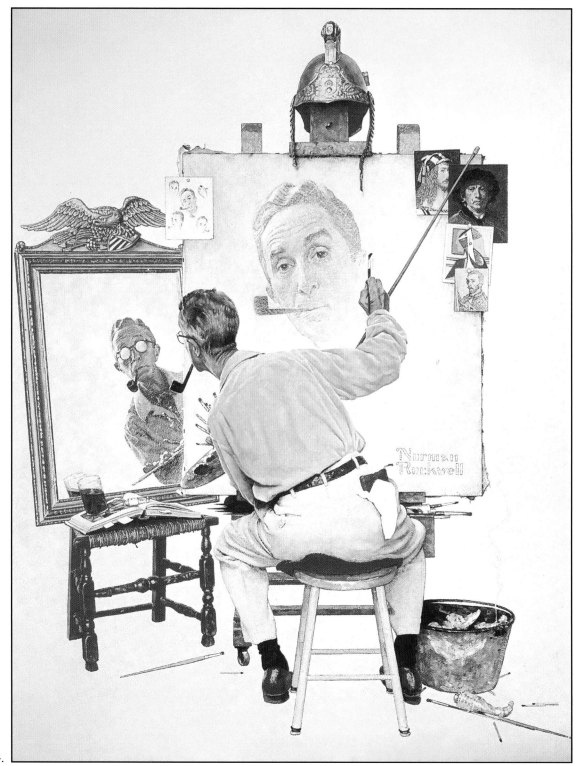

94.

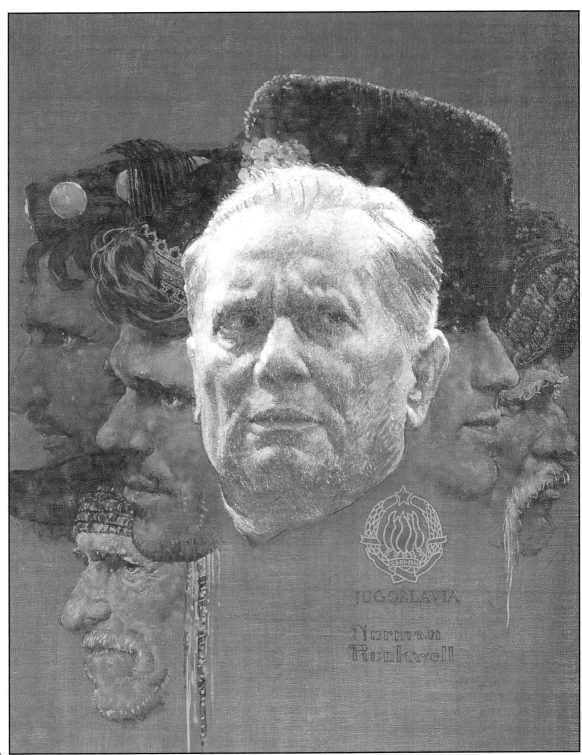

95.

94.《三人自画像》

　　《星期六晚邮报》封面插画、1960 年 2 月 13 日。帆布油画。斯托克布里奇的诺曼·洛克威尔博物馆收藏。

95.《提托肖像画》

　　约 1964 年。帆布油画。斯托克布里奇的诺曼·洛克威尔博物馆收藏。

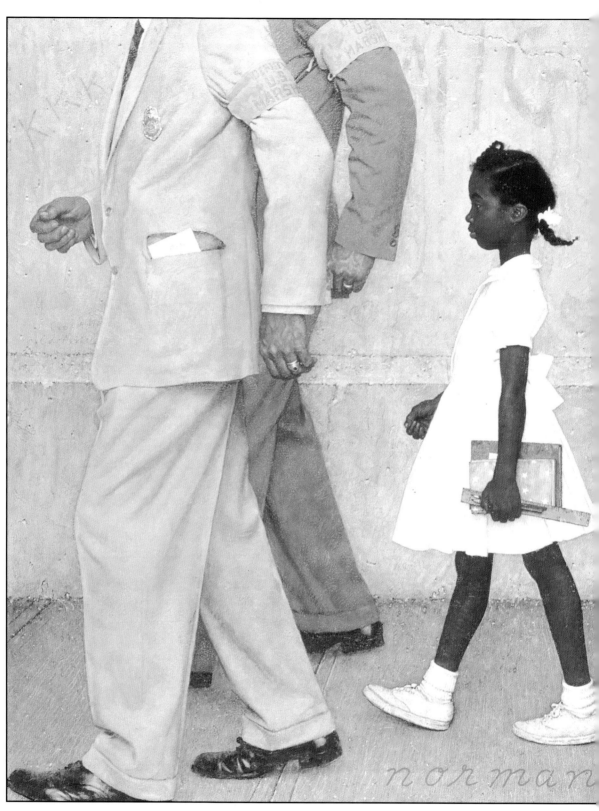

96.

96. 《我们共视的难题》

《展望》（Look）杂志第 22—23 页，故事插画，1964 年 1 月 14 日。帆布油画。
斯托克布里奇的诺曼·洛克威尔博物馆收藏。

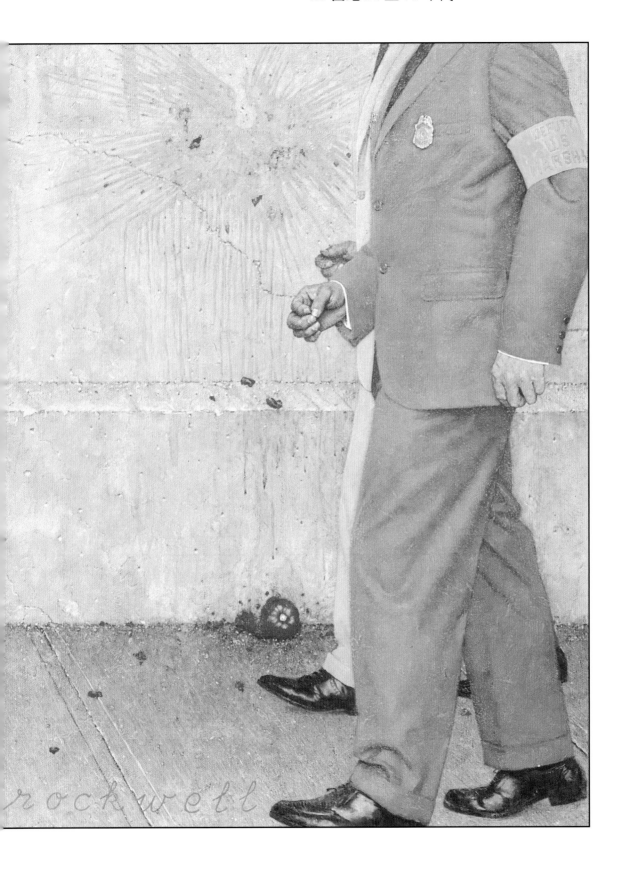

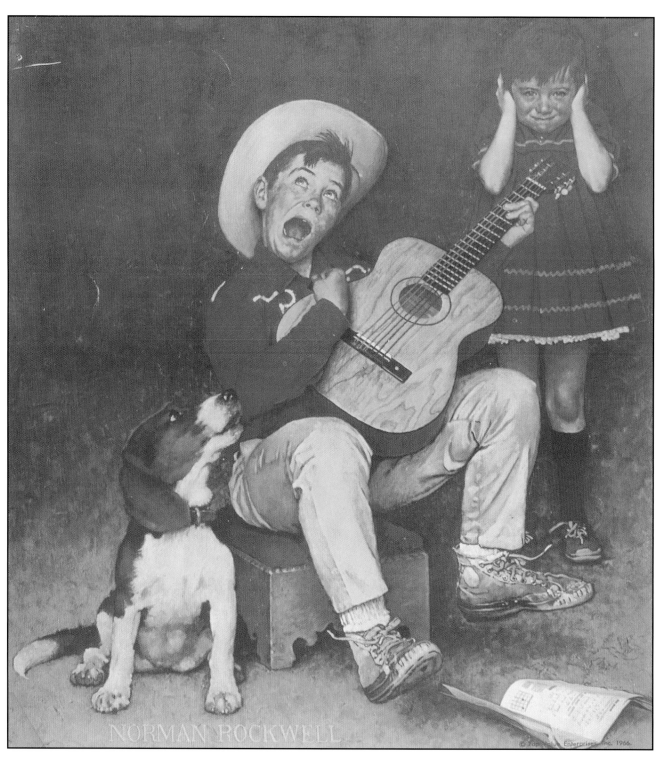

97.

97. 《音乐男孩》

　　Top Value Stamps 公司礼品目录封面插画，1966 年。帆布油画。Top Value Stamps
　　公司收藏。

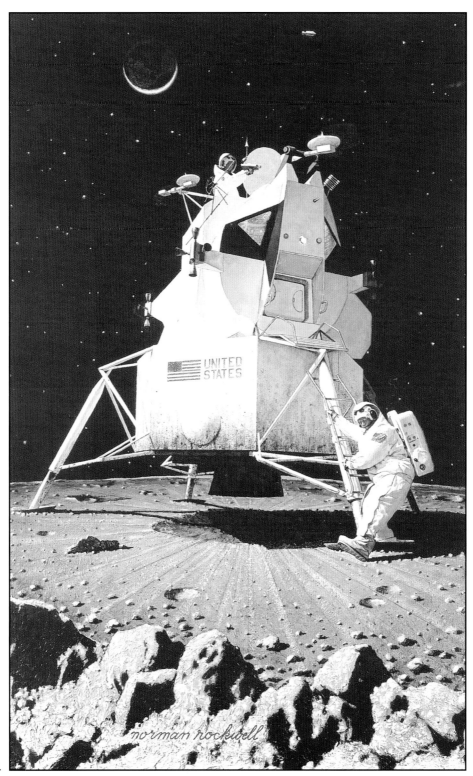

98.

98.《登月者》

 《展望》杂志第 40—41 页，约翰·奥斯蒙森作品《登月者》的插画，1967 年 1 月 10 日。帆布油画。史密森尼国家航空航天博物馆收藏。

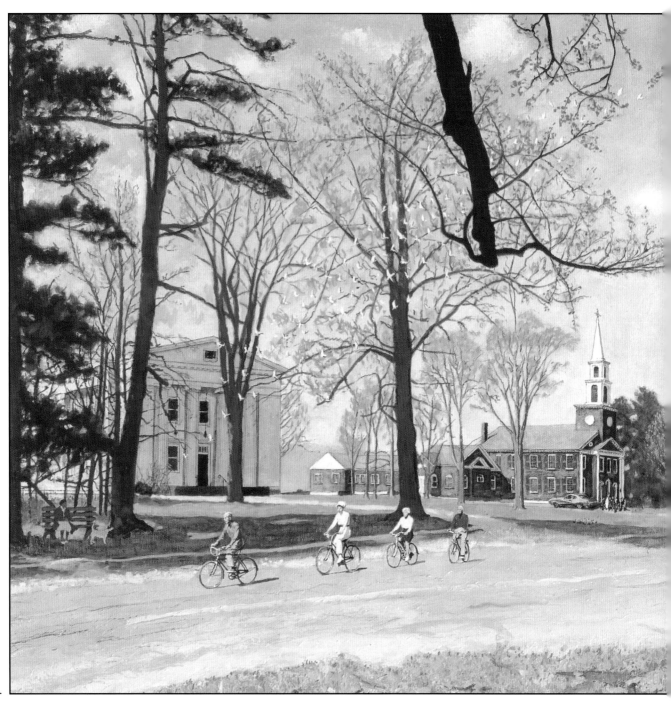

99.

99. **《诺曼·洛克威尔 78 岁的春天（斯托克布里奇的春日）》**

《展望》杂志第 28—29 页，阿伦·赫尔伯特作品《诺曼·洛克威尔 78 岁的春天》的插画，

1971 年 6 月 1 日。帆布油画。斯托克布里奇的诺曼·洛克威尔博物馆收藏。

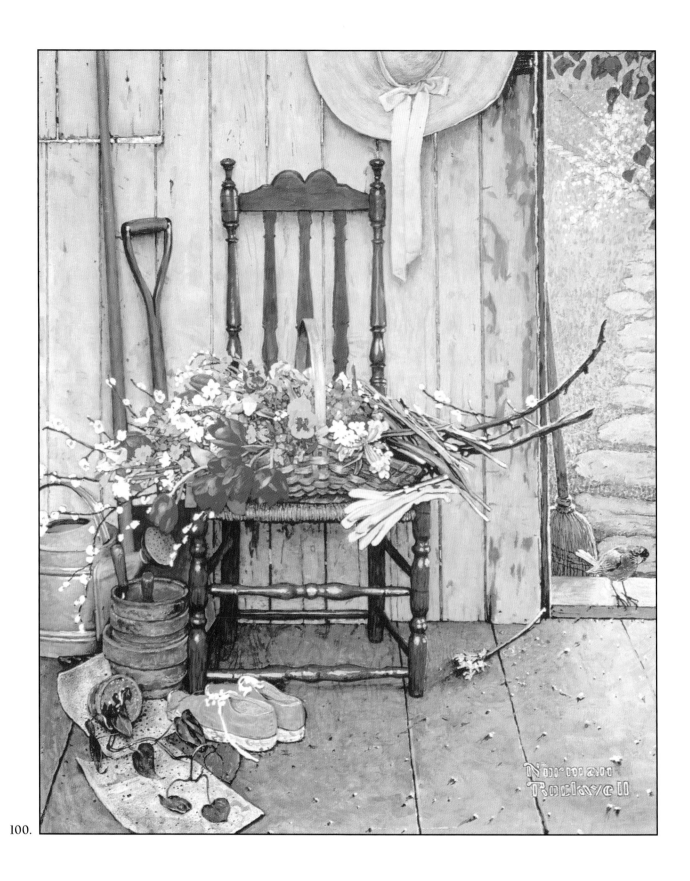

100.

100. 《春天的花》
　　《麦考尔》(McCall's) 杂志第 77 页, 1969 年 5 月。帆布油画。斯托克布里奇的诺曼·洛克
　　威尔博物馆收藏。

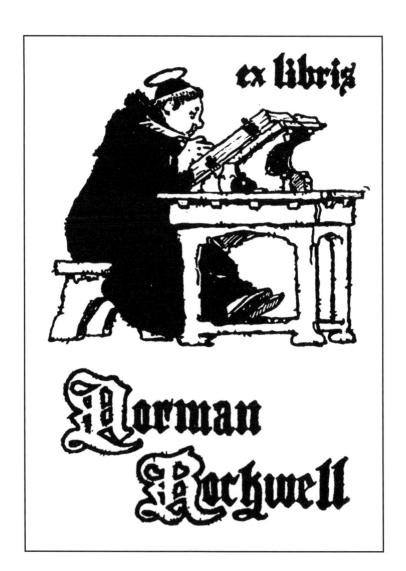